非物质文化遗产研究与保护丛书

# 非遗保护与湘西土家族毛古斯舞研究

FEIWUZHI WENHUA YICHAN YANJIU YU BAOHU CONGSHU

王颖·著

苏州大学出版社
Soochow University Press

图书在版编目(CIP)数据

非遗保护与湘西土家族毛古斯舞研究 / 王颖著. ——苏州：苏州大学出版社,2015.12
（非物质文化遗产研究与保护丛书）
ISBN 978-7-5672-1651-8

Ⅰ. ①非… Ⅱ. ①王… Ⅲ. ①土家族－民族舞蹈－研究－湖南省 Ⅳ. ①J722.227.3

中国版本图书馆 CIP 数据核字（2015）第 313887 号

### 非遗保护与湘西土家族毛古斯舞研究
王 颖 著
责任编辑 巫 洁

苏州大学出版社出版发行
（地址：苏州市十梓街1号 邮编：215006）
苏州工业园区美柯乐制版印务有限责任公司印装
（地址：苏州工业园区娄葑镇东兴路7-1号 邮编：215021）

开本 700 mm×1 000 mm 1/16 印张 11.5 字数 171 千
2015 年 12 月第 1 版  2015 年 12 月第 1 次印刷
ISBN 978-7-5672-1651-8  定价：35.00 元

苏州大学版图书若有印装错误，本社负责调换
苏州大学出版社营销部 电话：0512-65225020
苏州大学出版社网址 http://www.sudapress.com

# 序　言

　　当今时代,对于一个民族、地区,乃至一个国家综合实力的评估,不仅要评估其政治、经济、科技等"硬实力",还要综合考察其物质文化、非物质文化等"文化软实力"。作为一个民族、一个国家文化"活化石"的印记,作为一个地区历史发展的"活态"见证,非物质文化遗产是构成"文化软实力"不可或缺的重要方面。所谓"非物质文化遗产",就是包括口头传统、传统表演艺术、民俗活动和礼仪与节庆、有关自然界和宇宙的民间传统知识与实践、传统手工艺技能等以及与上述传统文化表现形式相关的文化空间。它们既是我们国家的宝贵财富,也是全人类共同的精神家园。

　　湖南地处我国大陆中部、长江中游,这里是楚湘文化的发源地,历史悠久、人杰地灵、钟灵毓秀、物华天宝;这里创造了光辉灿烂的历史文化,既有蔚为壮观的物质文化遗产,也有博大精深的非物质文化遗产。湖南非物质文化遗产源远流长、形式丰富,目前入选国家级、省级项目达320多项。它们是湖南各族人民引以为荣的精神财富,彰显了湖湘文化的道德传统和精神内涵,灿若星河、光照寰宇。我们有责任和义务去保护、传承、发展好这些非物质文化遗产,这不仅是人类文化自觉的必然要求,是我们必须担当的历史使命,更是实现伟大复兴的"中国梦"的文化根基。

　　湖南师范大学非物质文化遗产保护与开发中心成立后,与湖南师

范大学音乐学院部分从事传统音乐、舞蹈、戏曲、曲艺表演艺术研究的教师合作，在他们各自研究的基础上，将目光投向湖南省传统音乐表演艺术的非遗类项目研究。这些研究成果的出版将展现湖南非物质文化遗产的独特魅力，同时，这是努力践行保护使命的见证，功在当代、利在千秋。旨在将我们祖辈流传下来的传统音乐文化守望好；将代表湖南传统文化的音乐品种发展好、保护好；将寄托着湖南广大人民群众喜怒哀乐的音乐文化传播好。

虽然，自我国非物质文化遗产保护工作开展以来，"保护为主、抢救第一、合理利用、传承发展"的方针得到了推广，中国非遗保护工作逐步规范化，湖南非遗保护走向常态化；但是，随着城市化的快速到来和网络媒体的高速发展，加之年轻一代的审美趣味和审美诉求改弦更辙，使民间流传了几百年的传统文化样式受到了强烈的冲击。"非遗"保护中仍存在着诸如重申报、轻保护，重数量、轻质量，重利益、轻投入，重成绩、轻管理等问题。

非物质文化遗产作为既定的形态存在，不是孤立的；就其内部结构来说，它是混生性的；就其表现方式来看，它与多种文化表征又是共生的。湖南传统音乐表演类项目是具体的存在，是混生性结构，又有共同的特点。我们不可能用一般的、抽象的原则去对待完全不同质的、具体的对象。从湖南传统音乐表演类项目保护现状来说，不能就保护谈保护，更不能就开发谈开发，还不能将保护与开发由同一主体完成和评价，而必须将保护与开发变成一种第三者的话语主体，这样才能得到有效保护。对此，我们提出以下对策：首先，政府部门要积极响应、行动起来，投入人力、物力，建立抢救保护组织，制定抢救保护措施，有效推动"非遗"保护工作的顺利进行；其次，建立"非遗"保护评估监督机制，以有效整合各类信息，实现资源共享；第三，建立政府与民间公益性投入"非遗"保护机制，有的放矢地进行保护；第四，建立湖南传统音乐博物馆和保护区，作为一份历史见证和文化传播的载体被越来越多的

人所欣赏和熟知。

  概而言之,对于非物质文化的发展、传承进行研究,需要集结多方面的社会力量才能做到,并非一人和几个人所能及。同样一种非物质文化遗产的传承所依赖的是一片可以孕育它的土地和一群懂得欣赏并懂得如何去保护它的人。弗兰西斯·培根在《伟大的复兴》一书序言中"希望人们不要把它看作一种意见,而要看作是一项事业,并相信我们在这里所做的不是为某一宗派或理论奠定基础,而是为人类的福祉和尊严……"我满怀真挚的情感,将这段话献给该丛书的读者。正如朱熹《观书有感》诗所说"问渠那得清如许,为有源头活水来",愿该丛书成为湖南师范大学非遗研究与开发事业的活水源头。我们将与社会各界一道携手,为保护、传承、发展好湖南非物质文化遗产,为推动湖南文化的繁荣发展、续写中华文化绚丽篇章做出贡献!

2014 年 12 月

# 目 录

绪 论 ……………………………………………………………（001）

第一章 自然生态与文史景观 ………………………………（004）
    第一节 自然生态 ……………………………………（004）
    第二节 文史景观 ……………………………………（010）

第二章 研究综述与历史脉络 ………………………………（018）
    第一节 研究综述 ……………………………………（018）
    第二节 发展脉络 ……………………………………（032）

第三章 本体内容与表演特色 ………………………………（047）
    第一节 本体内容 ……………………………………（047）
    第二节 表演特色 ……………………………………（058）

第四章 传承人与传承剧目 …………………………………（070）
    第一节 传承人 ………………………………………（070）
    第二节 传承剧目 ……………………………………（079）

第五章 文化意蕴与价值呈现 ………………………………（096）
    第一节 文化意蕴 ……………………………………（096）
    第二节 价值呈现 ……………………………………（106）

**第六章 湘西土家族毛古斯舞与摆手舞的比较研究** …………（116）

    第一节 土家族摆手舞综论 ………………………（116）

    第二节 相关论域之比较 …………………………（130）

**第七章 活态现状与发展对策** ………………………………（142）

    第一节 活态现状 …………………………………（143）

    第二节 存在问题 …………………………………（151）

    第三节 发展对策 …………………………………（156）

**结　语** ……………………………………………………………（162）

**参考文献** …………………………………………………………（165）

**后　记** ……………………………………………………………（175）

# 绪 论

在广袤的中华大地上,勤劳勇敢的先民凭借着勤劳、智慧在历史的长河中创造,并世代传承了源远流长、形式多样、蕴含丰富的传统文化。既有璀璨夺目的物质文化,又有弥足珍贵的非物质文化。它们是人类精神文化的标识,是人类历史文明的记忆。保护、传承和发展好这些传统文化,对于继承和弘扬中华民族优秀文化基因、建设中华民族共同的精神家园、延续人类精神文明有着重要的价值意义;保护、传承和发展好这些传统文化,是自觉尊重文化创造者的表现,是我们必须担当的历史使命和义不容辞的历史责任。

湖南是荆楚文化的发祥地,历史久远、物产富饶、民族众多、人文荟萃。由于受山川河湖、居住环境、生产生活、观念信仰、风俗审美等因素的影响,具有稳定性、民族性、传承性、象征性等标识的地域文化逐步形成。它们生生不息、薪火传承,与其他地域文化汇集成中华儿女五千年来奔腾不息的文化大河,演绎着华夏民族五千年辉煌的传奇故事。

湘西,位于湖南的西北部。这里是四省交界的地带,西北与湖北相接,西南通贵州,西连重庆。这里历史悠久、风光秀丽、人杰地灵。境内民族众多,居住着汉族、土家族、苗族、瑶族、回族、白族等30多个民族的人民,人口约计290多万。湘西的历史渊源流长、文化底蕴深厚。毛古斯(通"茅谷斯")舞便是湘西土家族民间最古老、最原始的祭祀型仪式性舞蹈品种,素有"中国民族舞蹈的最远源头""舞蹈文化的活化石"

之美誉。它主要流布在湘西自治州永顺县、龙山县、古丈县以及保靖县等地的土家族聚居区,土家族人习称"谷斯拔帕舞""拨步卡"或"帕帕格次"等。

　　湘西土家族毛古斯舞的历史缺少确凿的史籍记载,相传起源于湘西土家族民间祭祀祖先捕鱼狩猎、拓野开荒等创世业绩的仪式活动之中。它在漫长的发展进程中,不断演变,存续至今。在继承原始内容与形式的基础上,融入戏曲的虚拟性、写意性和程式性等特征,逐渐发展成一种有人物念白对话、简单故事情节、固定演出程式和粗犷表演动作的戏剧性舞蹈。其动作内容别具一格、表演形式灵活自由、表演装束古朴大方。它是土家族原始先民生产生活习俗的形象写照,是土家族文化艺术的历史记忆,也是土家族人世代传承下来的优秀文化遗产。其中蕴含着丰富的历史与文化信息,融民俗、宗教、艺术于一体,以一种独特的呈现方式映射出土家族千百年来凝结其中的思想情感、伦理道德、价值观念、审美追求和文化印记。

　　20世纪末叶以来,随着全球化、现代化和城镇化的快速发展,新型传媒、文化艺术的不断涌现,我国传统文化赖以生存的生态环境日趋恶化,毛古斯舞也和其他优秀传统文化样式一样,受到了不同程度的冲击,其保护现状不容乐观、发展前景令人担忧。虽然湘西土家族毛古斯舞已于2006年被列入首批国家级非物质文化遗产名录,但依然未能扭转其濒危甚至失传的尴尬局面。

　　作为在高校从事舞蹈表演及教育科研的工作者,我们不仅要有研究好民族民间舞蹈文化的自觉意识,而且还要有保护传承民间优秀舞蹈文化遗产的坚定信念。民族民间舞蹈是取之不尽用之不竭的宝藏,我们有责任整理、分析、挖掘、开采,让彰显着民族精神的文化瑰宝,在世界民族之林中焕发光彩。诚然,我们也不能一味地陶醉于祖辈遗泽之中,研究、审视,取其精华、弃其糟粕,使之有助于祖国精神文明建设,才是我们不懈的追求。

基于上述认知,我们将湘西土家族毛古斯舞作为研究对象,综合运用社会学、历史学、舞蹈学、民俗学以及生态学等方法,通过文献追踪、活态存在调查,将其置于非物质文化遗产保护与传承的语境中展开研究。试图对毛古斯舞的自然人文背景、历史变迁、舞蹈形态、表演特征、文化意蕴、活态存在以及传承发展等方面的内容进行宏观、动态的把握,旨在为保护、传承和发展好毛古斯舞提供理论参考和实践借鉴,为延续毛古斯舞的艺术生命稍尽绵薄之力。

# 第一章 自然生态与文史景观

## 第一节 自然生态

### 一、地理位置

我们这里所说的湘西,是今湘西土家族苗族自治州的简称。位于东经109°10′—110°22.5′,北纬27°44.5′—29°38′,坐落在云贵高原东侧的武陵山区,地处湖南、湖北、贵州、重庆交界处。东靠湖南怀化,东北连湖南张家界,西与重庆酉阳、秀山毗邻,西北通湖北恩施,西南与贵州铜仁接壤。这里曾是我国通往西南地区的交通要道,素有"湘黔渝鄂之咽喉"的美誉,号称湖南的"西北门户"。

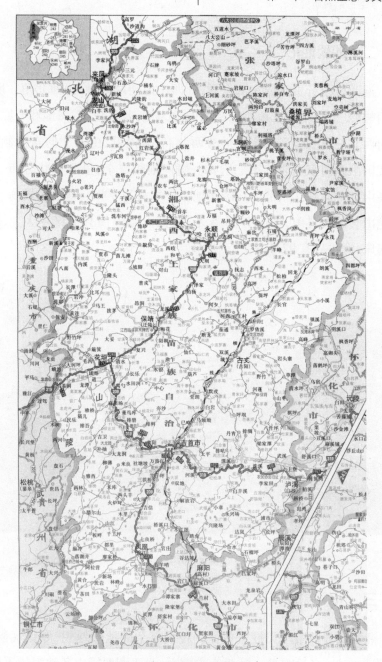

**湘西土家族苗族自治州地理位置图①**

① http://www.onegreen.net/maps/HTML/33187.html.

## 二、地貌地形

湘西位于云贵高原东部余脉,鄂西山地南端,雪峰山西北角。境内崇山峻岭、道路崎岖。地貌轮廓以山地为主,兼具丘陵、岗地和平原,具有向西北突出的弧形形态。地势西北高、东南低,由西北向东南倾斜,属我国由西向东过渡的第二阶梯。境内地貌复杂,呈阶梯状分布。西北高山,中部低山,东部为丘陵岗地。平均海拔800~200米,最高点位于龙山县的大灵山,海拔1736.5米;最低点是泸溪县上堡乡大龙溪出口河床,海拔只有97.1米。

湘西梯田

## 三、气候温度

湘西属亚热带季风性气候区。境内复杂的地形地貌,导致气候多样、降水丰沛、冬冷夏凉。从垂直方向看,由于湘西境内各地海拔不同,气候随海拔的上升呈下降趋势,海拔每上升100米年平均气温递减0.55℃~0.60℃;从水平层面说,由于各地地形、坡向各异,气候与温度

随接受的光照、迎来的气流不同而有较大差异。

气象部门的统计资料显示,湘西冬、夏季持续时间较长,春、秋季持续时间较短。各地春季从3月中下旬持续到5月中旬,夏季从5月下旬延续到9月上旬,秋季从9月中旬持续到11月上旬,冬季从11月中旬延续到3月上旬。气温最低值出现在冬季,平均气温在4.4℃~5.2℃之间,较为寒冷;即便是在夏季,多地均受降雨影响而较少有酷热天气,最高气温在35℃左右的天数最多也只有半个月。

湘西是全国降水较多的地区,雨季从4月上旬持续到7月上旬,约占全年降水量的41%~47%。从7月中旬开始,受副热带高压控制,雨季北移,降水明显减少。由于境内地处山区,其日照总时数比同纬度的东部区域要少,比如保靖县相比同纬度东部的平江县年日照时数要少520小时左右。境内春季日照逐渐增多,气温逐月上升,夏季日照时数最多,占全年的43%。霜期多集中在冬季,时间约45天。

## 四、自然资源

湘西自然资源种类繁多、储量丰富,堪称自然资源的天然宝库。境内土地总面积约15 462平方千米,开发储备资源约400平方千米;境内河流纵横,其中流域面积在10平方千米以上的河流有猛洞河、酉水、沅水等440多条,总蓄水量约213亿立方米,水能资源蕴藏总量约168万千瓦,其中有108万千瓦可供开发。

湘西是动植物资源科研的基因库,境内生长有银杏、珙桐、水杉、鹅掌楸、红豆杉、香果树、伯乐树等世界名贵树种;有天麻、杜仲、黄姜、樟脑等名贵中药材;是茶叶、桐油、生漆的主要产地,"保靖岚针""古丈毛尖"和"七叶参"是全国有名的绿茶,龙山县是全国生漆生产基地;农作物资源以稻谷、小麦、玉米、大豆、油菜等最为常见。境内生活有金钱豹、云豹、白颈长尾雉、白鹤、水獭、猕猴、华南兔、大鲵、红嘴相思鸟等国家保护的珍奇野生动物。

猛洞河景区

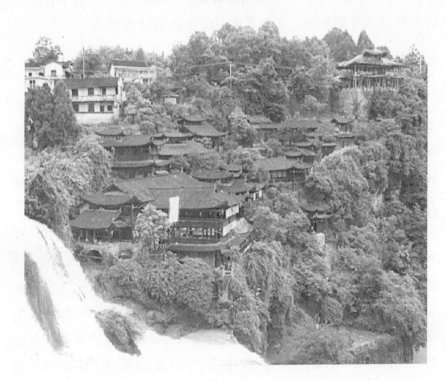

芙蓉镇

湘西拥有丰富的矿产资源。据统计,境内已勘查发现有煤、锰、磷、锌、铝、铅、汞、钾页岩、紫砂陶土等63个矿种,其中锰矿储量位居全国第二,汞矿储量名列全国第四,铝矿、紫砂陶土矿等储量都在湖南省内名列前茅。

湘西自然风光秀丽,也是旅游胜地。中国南方长城、龙山火岩溶洞、土家族千年古都老司城遗址、黄丝桥城堡、湘鄂川黔革命根据地旧址、沈从文故居等都是著名风情名胜区。

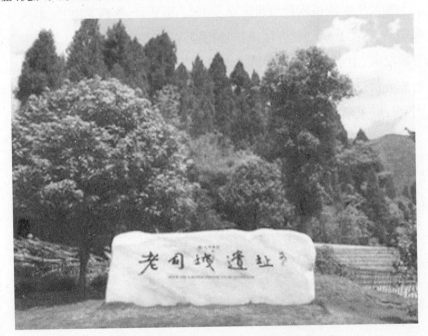

土家族千年古都老司城遗址

# 第二节 文史景观

## 一、区划建制

湘西土家族苗族自治州成立于 1957 年 9 月,今辖龙山县、永顺县、保靖县、古丈县、花垣县、凤凰县、泸溪县以及吉首市,总人口 290 多万,分属汉族、土家族、苗族、回族、侗族、白族等 30 多个民族,其中土家族、苗族人口最多,占据湘西人口总数的 78%。毛古斯舞主要分布在龙山、保靖、永顺以及古丈等地的土家族居住地。

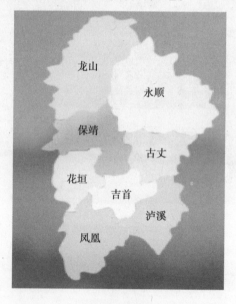

**湘西政区图①**

---

① 图片源自湘西土家族苗族自治州政府门户网站。

## 二、土家方言

如英国著名人类学家泰勒所说:"语言是制作或选择标志的伟大艺术的一个分支。它的问题是在于寻求某种声音作为适合每一种意义的符号或象征。"①湘西土家族毛古斯舞作为土家族文明的标识、文化的象征,事实上也是一种"语言"符号。

土家语,民间习称"备兹煞",是汉藏语系藏缅语族中一支独立的语言,在湘西可分南、北两大方言区。毛古斯舞主要流行于北部方言区,即龙山、保靖、古丈以及永顺四县。这里讲土家语的人口最多,接近30万,是全国土家族分布最集中的地区。湘西讲土家语的人口遍布30多个乡镇,其中龙山县的靛房镇、坡脚镇、岩冲乡、他砂乡是纯土家语乡,清一色讲土家语;保靖、古丈和永顺三县有讲土家语的居民,但没有纯土家语乡镇。南部方言区土家语主要分布在湘西的泸溪县潭溪乡,讲土家语的人口大约为5000。下面着重介绍北部方言的特征。

土家语有[p]、[pʰ]、[m]、[w]、[t]、[tʰ]、[l]、[ts]、[tsʰ]、[s]、[z]、[t]、[tʰ]、[j]、[k]、[kʰ]以及[x]等21个声母;有[a]、[o]、[e]、[i]、[u]、[ai]、[au]、[u]、[ui]、[ie]、[ia]、[iu]、[iau]、[i]、[ia]、[ua]、[ei]和[uai]等22个韵母,另有[ua]和[io]专拼汉语借词。土家语的音节全部是开音节,音素为1~5个不等;其发音以齐齿呼和舌面音居多,少数是舌根音和后鼻音。没有卷舌音,较少使用儿化音,也没有前鼻音和唇齿音;4个声调和调值分别为:高平55、低降21、高降53、高升35,并且语调具有较强的表意功能。

---

① 爱德华·B.泰勒.人类学——人及其文化研究[M].连树声,译.桂林:广西师范大学出版社,2004:112.

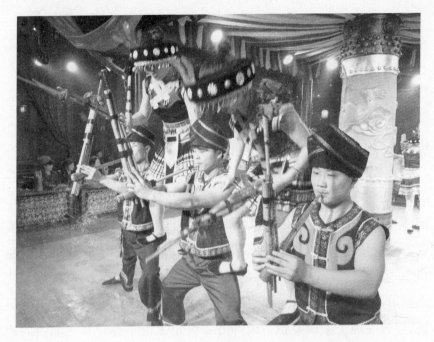

湘西苗族芦笙

## 三、民俗风情

湘西林密山高、人烟稀少、交通不便、与外隔离。而今,这里的居民仍然处在半封闭的自然环境中生存。长此以往,土家族因其共有的时空环境、人文取向、审美诉求、语言习俗等凝结而成了淳朴、"土厚而风淳"的民俗风情。一位汉官曾感叹道:"僻陋于深山,而有此醇静之俗,所谓生不见外事,而安于畎亩衣食,盖风之古也!"我们认为这样的评价是客观公允的。

生活在崇山峻岭之中的土家人,延续着勤劳的传统美德。常年从事农业生产,挖土种地、耕田插秧、饲养家畜等是他们主要的生活方式。

土家人非常注重传统节日,尤以过年最为隆重。届时家家户户杀年猪、打糍粑、煮米酒、贴春联、扫阳春等,迎接年的到来。又如每年的二月初二日为"社日",家家户户煮"社饭"(米、腊肉、花生米、油、盐等

一块煮,饭熟即食,色美味香)。

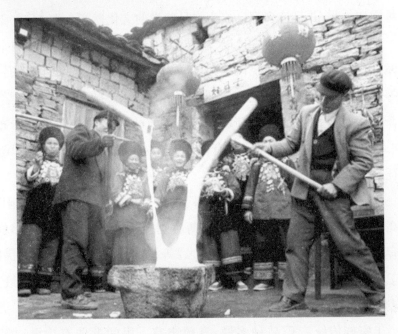

**土家人打糍粑①**

土家人也很讲究礼仪,见面互相问候,逢客盛情款待。去土家做客,夏、秋季节都会喝到香甜的甜酒、油茶;若是冬、春季节,则能尝到可口的开水泡团徽。盛大场面都会置办一定规格的酒席宴请宾客,如婚丧嫁娶、房屋上梁、乔迁升学等,并且置办酒席时上菜的碗数很有讲究,最少七碗,多则十一碗,通常是九碗。由于土家人认为"八碗"是吃花子,"十"与"石"同音,故而没有八碗桌和十碗桌。

## 四、文化艺术

湘西是中国著名的历史文化之地,境内土家族人在长期的劳动生产实践活动中,凭借着勤劳和智慧,创造并传承了绚丽多彩而又风格

---

① 图片源自《农村新报》,2012-01-14,第5版。

独具的文化艺术样态。它们与地理环境、社会生产、民风民俗、宗教信仰等密切关联，并且许多都已成为弥足珍贵的文化遗产。

土家族民间文学，在古代以"竹枝词"最为多见，涌现了田泰斗、彭秋潭、田舜年、彭勇行、向晓甫等知名文人。近代田茂忠、汪承栋、孙健忠等人的创作，将土家族的文学推向了新的台阶，掀开了土家文学史的新篇章。典型作品《梯玛神歌》《薅草锣鼓歌》《哭嫁歌》《西朗卡布》《向老官人》《将帅拔佩》等，具有浓厚的土家生活气息和鲜明的民族特征。

土家族民间传说源远流长，故事《梅山打虎》《熊娘家婆》《太阳和月亮》《洪水登天》《张古老制天地》等存留至今。民间诗歌形式多样、内容丰富，长篇叙事诗《绵鸡》《梯玛歌》等，世代传承、家喻户晓。民间手工技艺令世人惊叹，尤以吊脚楼、织锦以及蓝印花布印染技艺最具代表。

土家族传统音乐品种多样、意蕴丰富。民间歌曲有山歌、摆手歌、小调、劳动号子、儿歌、风俗仪式歌、挖土锣鼓、薅草锣鼓等，民间广为流传的乐器有咚咚喹、唢呐、竹号、木叶等，常见的器乐合奏形式有打溜子、五支家伙等。其中打溜子号称"土家族的交响乐"。打溜子的演奏乐器由马锣、大锣、头钹、二钹四件乐器构成，传统曲牌有[锦鸡拍翅]、[八哥洗澡]、[喜鹊闹梅]、[猛虎下山]、[凤吹牡丹]、[火车进山]等近300余个。五支家伙的演奏乐器由马锣、大锣、头钹、二钹、唢呐五件乐器组成，常在节庆、婚嫁等场合演出，典型作品有《安庆》《将军令》等。民间戏曲如辰河戏、荆河戏、傩堂戏、花灯戏、阳戏等在境内广泛流传，其中傩堂戏堪称"中国戏曲的活化石"。民间舞蹈有摆手舞、铜铃舞、毛谷斯舞、跳丧舞、团鸡舞、跳马舞、八幅罗裙舞和西兰卡普舞等。

**土家族哭嫁歌《哭爹娘》**①

土家族许多民间艺术样态已经被列入国家级非物质文化遗产名录，也涌现了一批致力于民间艺术传承的艺术家和传承人。如土家族织锦技艺代表性传承人叶水云、刘代娥，土家族打溜子代表性传承人罗仕碧、田隆信，土家族毛古斯舞代表性传承人彭英威、彭南京，土家族摆手舞代表性传承人田仁信、张明光，辰河高腔代表性传承人向荣，土家族梯玛歌代表性传承人彭继龙，土家族咚咚喹代表性传承人严三秀，蓝印花布印染技艺代表性传承人刘大炮，土家族哭嫁歌传承人彭祖秀，土家族吊脚楼营造技艺传承人彭善尧，以及其他的民间艺术家们，为土家族文化艺术的传承做出了自己的贡献。正如冯骥才先生所说："历朝历代，除了一大批彪炳史册的军事家、哲学家、政治家、文学家、艺术家以外，各民族还有一大批杰出的民间文化传承人，后者掌握着祖先创造的精湛技艺和文化传统，他们是中华伟大文明的象征和重要组成部分。当代杰出的民间文化传承人是我国各民族民间文化的活宝库，他们身上承载着祖先创造的文化精华，具有天才的个性创造力……中国民间文化遗产就存活在这些杰出传承人的记忆和技艺里。

---

① 图片源自天下湖南网，http://www.txhn.net/hnfw/msmf/201305/t20130516_27959.htm.

代代相传是文化乃至文明传承的最重要的渠道,传承人是民间文化代代薪火相传的关键,天才的杰出的民间文化传承人往往还把一个民族和时代的文化推向历史的高峰。"①

**土家族摆手舞《舍巴乐》**②

**土家族打溜子**

---

① 冯骥才.民间文化传承人:活着的遗产[N].文汇报,2007-05-10(005).
② 图片源自 http://blog.sina.com.cn/s/blog_6642d2c50100h5nb.html.

湘西土家敬酒歌

# 第二章 研究综述与历史脉络

## 第一节 研究综述

　　毛古斯舞是土家族智慧的标识,也是构成土家族生活的重要部分,往往反映着特定时代、特定地域的民俗风情、社会意识、价值取向和审美追求等。它并不是一种纯粹的、独立的艺术形式,而是在世代传承中依托于劳动、宗教祭祀等活动而存在的,是具有广泛社会学意义的价值体系。它不仅与广大民众的生产实践有着"剪不断理还乱"的联系,而且还与当地的宗教信仰、生活习性密切关联,彰显着整体的知识认知观、人生世界观和文化认同感,展现出土家族鲜活的"生活世界",使人们在获得精神享受的同时还获得其他社会知识。其知识和技能往往是在父母、师傅、同伴那里通过"口传心授"习得的。这就是通过口耳来传其形,又以内心领悟来传其神的一种富有创造性、开放性的传承方式。毛古斯舞在传承中还体现着一种"终身学习观",即民间艺人们一边从传统中汲取营养,一边在传承中创造性地改编、再创造,从而使其获得无比顽强的生命力。并且,毛古斯舞与

地方语言结合紧密,简明朴实、平易近人、生动灵活,具有浓郁的乡土特色和广泛的群众基础。

**土家族毛古斯表演场景①**

作为湘西文明的瑰宝、土家族文化的标识,毛古斯舞的渊源十分久远,历来的古籍文献、地方志中不乏记载。随着2006年毛古斯舞被列入首批国家级非物质文化遗产名录,越来越多的专家学者都将目光投向它,对它进行多层面、多视角的解读,涌现出一批较有影响的研究成果。

## 一、著作类文献

1995年张子伟的《湖南省永顺县和平乡双凤村土家族的毛古斯仪式》是我国较早系统记录湘西毛古斯舞基本资料的著作。

目前,毛古斯专题研究著作以张伟权的《茅谷斯研究:土家族远古生存文化破译》②最具代表。该书作者在文献分析、田野调查的基础

---

① http://news.xtol.cn/2015/0705/4528970.shtml.
② 张伟权.茅谷斯研究:土家族远古生存文化破译[M].武汉:崇文书局,2008.

上,综合运用地理学、文化学、生态学、民俗学以及非物质文化遗产学等理念和方法,对"茅谷斯"称谓的由来、变迁做了详细的考证;对"茅谷斯"产生的地理环境、人文背景等做了深入的剖析;析理了"茅谷斯"的多重文化属性和多元文化价值,并对龙山、永顺等地"茅谷斯"的活态存在进行了忠实的记录和理性的分析。为我们重新认识、研究"茅谷斯"提供了难能可贵的资料基础和方法借鉴。

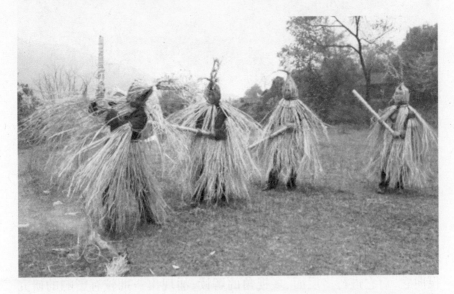

**毛古斯"打露水"**①

其次是张子伟等编的《湘西土家族毛古斯舞》②,该书论述了毛古斯舞的由来与分布地域、发展变迁历程,涉及毛古斯舞的内容与形式、毛古斯舞与摆手舞的关系、毛古斯舞的音乐、毛古斯舞的学术价值,以及毛古斯舞的传承与保护等问题。

其他涉及毛古斯研究的著作,如湖南省民族事务委员会民族研究所1982年编辑出版的《湘西土家族的文学艺术》,湘西土家族苗族自

---

① http://travel.sina.com.cn/china/2013-09-08/0910215169_2.shtml.
② 张子伟,等.湘西土家族毛古斯舞[M].长沙:湖南师范大学出版社,2011.

治州文化局、湘西土家族苗族自治州文联、湘西土家族苗族自治州新华书店联合编撰的《湘西土家族苗族自治州志丛书——文化志》。另外,《龙山县志》《保靖县志》《永顺县志》《古丈县志》等有专门章节介绍毛古斯舞。《中国民族民间舞蹈集成·湖南卷》《湖南省民族民间舞蹈集成·湘西土家族苗族自治州资料卷》《中国大百科全书·音乐舞蹈卷》《中国音乐词典》中也有关于土家族毛古斯舞服装、道具、音乐、动作以及场记的概括性介绍。

此外,我们在搜集资料的过程中发现有谢子龙主编的《田野·舞者——谢子龙茅古斯摄影艺术展作品集》①,该作品集记录下了许多难以寻觅的毛古斯魅力瞬间,为我们深入了解毛古斯提供了珍贵的资料。

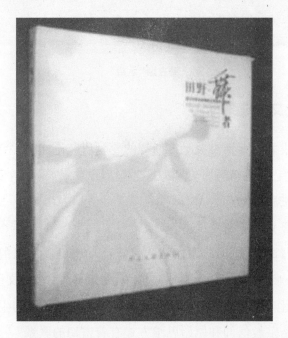

《田野·舞者——谢子龙茅古斯摄影艺术展作品集》

---

① 谢子龙.田野·舞者——谢子龙茅古斯摄影艺术展作品集[M].北京:中国文联出版社,2009.

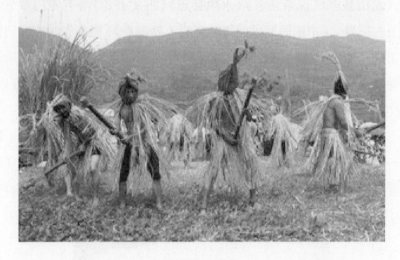

毛古斯"示雄"

## 二、论文类成果

目前,我们检索到有关毛古斯舞的专题研究论文70余篇。研究内容集中在对毛古斯舞的历史渊源、艺术特征、文化内涵、个案调查以及传承保护的探讨等方面。

(一)历史渊源研究

毛古斯舞是在土家族原始祭祀仪式活动中发展而来的,其历史渊源久远。卢亚先生认为:毛古斯起源于原始狩猎、农耕文明和巫术文化。毛古斯作为一种文化,它的缘起"与当时土家先民的生存需求、生产需要、原始宗教信仰和原始思维方式有着密切的联系"①。

---

① 转引自金娟.土家族毛古斯舞的原始发生[J].西北民族研究,2009(1):171-176,209.

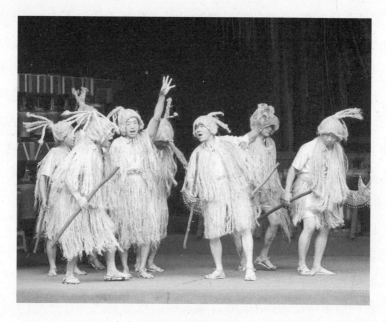

**毛古斯"赶杖"场景**①

围绕着毛古斯历史渊源展开研究的成果有张子伟的《湘西毛古斯研究》,其"从毛古斯的原始胎记、世俗趋势、巫术功能等方面,检索出它与土家村民的灵神、巫祭、术祀三大信仰的关联,进而研究其发生规律"②。陈廷亮、王庆的《土家族毛古斯舞探讨》认为:"毛古斯作为土家族一种古老的文化艺术事象,起源于人类原始的采集、狩猎和农耕文化。从毛古斯表演的场次及蕴含的文化来看,毛古斯的演化历程可以说就是土家族历史发展与文明进程的缩图,清楚地记录着人类从猿到人转变的进化历程及人类历史的发展进程,同时也反映出土家族的祖神崇拜经历了从女祖崇拜到男祖崇拜,从远祖崇拜到近祖崇拜的演进历程。"③陆群认为,毛古斯"在历史发展过程中经历了一个'层累递

---

① http://36.01ny.cn/forum.php?mod=viewthread&tid=3550048.
② 张子伟.湘西毛古斯研究[J].文艺研究.1999(1):46-59.
③ 陈廷亮,王庆.土家族毛古斯舞探讨[J].中南民族大学学报(人文社会科学版),2009(6):37-42.

进'的复合化过程,衍变的痕迹隐约可见。在其表现形态中,一方面不断加进体现新的时代内容的表现元素,另一方面又包含了原有戏剧形态的某些'残留',造成奇异的古今'混同'状态。这种看似矛盾的表现形态恰恰反映出'毛古斯'作为一种民族原始戏剧发展的内在逻辑性和有序性"①。李继国的《对土家族民间体育文化瑰宝——"毛古斯"的研究》②基于对毛古斯起源、艺术特征、风格特色、价值功能的考察,认为其发展经历了由娱神转向娱乐,由传授本领转向陶冶情操两个阶段,并逐步确立起体育文化的品格。

(二) 艺术特征研究

谢阳的《湘西土家族"毛古斯舞"的艺术形态特征与再创造》③运用文献研究、田野考察等方法,分析了毛古斯产生的自然人文背景、发展历程和形态特征,总结了毛古斯发展的现实状况和存在的问题,并提出了相应的解决措施。李继国的《土家族民间体育文化的瑰宝——毛古斯》④论述了毛古斯的起源、风格特征、主要内容、演出规模、服装道具以及文化功能等。王松的《一个古老艺术的再生与传承——浅析土家族舞蹈"毛古斯"》⑤介绍了毛古斯的历史发展、艺术特点、主要价值以及生存现状。李静的《论土家族毛古斯舞蹈的艺术特征》⑥考察了毛古斯的起源与发展、动作特征、音乐特点、文化内涵、表演形式和传承价值等。罗列诗的《土家族毛古斯舞的艺术特征》⑦从毛古斯的历史渊

---

① 陆群."毛古斯"戏剧表现形态历史衍变的人类学考察[J].吉首大学学报(社会科学版),2009(1):50-53.
② 李继国.对土家族民间体育文化瑰宝——"毛古斯"的研究[J].辽宁体育科技,2004(4):67-75.
③ 谢阳.湘西土家族"毛古斯舞"的艺术形态特征与再创造[D].湖南师范大学,2013.
④ 李继国.土家族民间体育文化的瑰宝——毛古斯[J].体育文化导刊,2004(10):77-78.
⑤ 王松.一个古老艺术的再生与传承——浅析土家族舞蹈"毛古斯"[J].戏剧文学,2007(7):100-102,106.
⑥ 李静.论土家族毛古斯舞蹈的艺术特征[J].大众文艺,2011(10):188、199.
⑦ 罗列诗.土家族毛古斯舞的艺术特征[J].大舞台,2014(10):237-238.

源入手,认为毛古斯舞的艺术特征表现在形式自由、内容广泛、风格拙朴等方面。

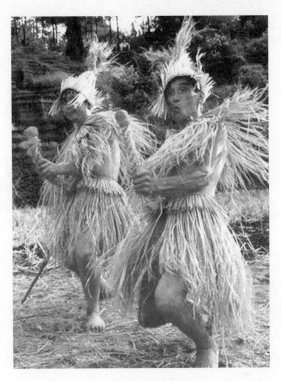

**毛古斯"示雄"场景**

陈诗的《毛古斯的原始性初探》①探讨了毛古斯的产生时代、表演内容、演出形式等,着重论述毛古斯的原始性特征。于的《"毛古斯"原始戏剧品格解析》②分析论述了毛古斯具有写意性、虚拟性、综合性以及假定性的戏剧艺术特征。

---

① 陈诗.毛古斯的原始性初探[J].大众文艺,2013(17):35-36.
② 于."毛古斯"原始戏剧品格解析[J].戏剧艺术,1992(1):144-145.

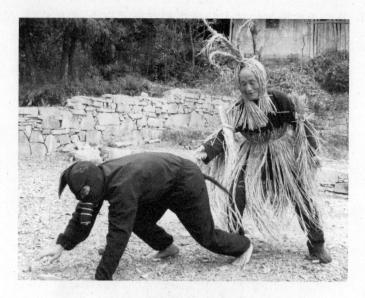

毛古斯"驱野兽"①

（三）文化内涵研究

邹珺、伍孝成的《毛古斯仪式产生源流及传承机制研究》②从民族学的视角切入，将毛古斯置于土家族的文化背景中考察，着重从毛古斯产生的自然环境和人文背景中探寻其文化内涵和传承机制。田归林的《少数民族村落原生态健身舞蹈的文化功能探析——以湘西州土家族毛古斯舞为例》③结合文献追踪、田野调查、专家访谈，在掌握一手资料的基础上，综合运用民俗学、教育学、人类学等方法，解析了毛古斯的文化认同功能、文化传承功能以及社会教化功能。谢丹、陈乃良的《由"毛古斯"看大通舞蹈纹——兼论生殖崇拜与原始舞蹈》④从家族毛古斯仪式舞蹈切入，论及原始宗教与原始舞蹈的关系，以及生殖崇

---

① http://blog.sina.com.cn/s/blog_c4e501b501017rrh.html.
② 邹珺,伍孝成.毛古斯仪式产生源流及传承机制研究[J].民族论坛,2010(4):50-51.
③ 田归林.少数民族村落原生态健身舞蹈的文化功能探析——以湘西州土家族毛古斯舞为例[J].湖北体育科技,2011(5):541-542.
④ 谢丹,陈乃良.由"毛古斯"看大通舞蹈纹——兼论生殖崇拜与原始舞蹈[J].南昌航空大学学报(社会科学版),2008(3):108-112.

拜在原始舞蹈中的具体形态。通过对大通彩陶舞蹈纹的创作背景的思考,将大通彩陶舞蹈界定为以生殖崇拜为目的的舞蹈类型,其连臂踏歌形式是原始舞蹈的主要形态,也是今天歌舞形式"踏歌"的滥觞。"毛古斯"和"大通舞"两者都是男性崇拜信仰的具体表现。

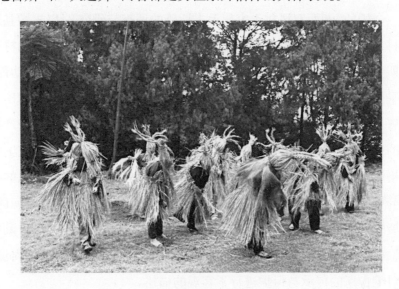

**毛古斯"劳作"场景①**

　　李怀荪的《毛古斯与生殖崇拜》②通过对毛古斯的考察分析,认为毛古斯中存留了大量土家族生殖崇拜的内容。谭欣宜、袁杰雄的《湘西土家族毛古斯舞中的"傩"文化》③主要围绕毛古斯舞与土家族的民间信仰、精神崇拜和民间祭祀活动等方面的关系,来揭示毛古斯中蕴含的傩文化。刘诗琦的《原始思维下土家族毛古斯舞的文化解析》④认为毛古斯作为一种历史悠久的民俗型戏剧性舞蹈文化,包含着自然崇

---

　　① http://blog.sina.com.cn/s/blog_c4e501b501017rrh.html.
　　② 李怀荪.毛古斯与生殖崇拜[J].民族艺术,1992(13):88-93.
　　③ 谭欣宜,袁杰雄.湘西土家族毛古斯舞中的"傩"文化[J].大舞台,2012(13):154-155.
　　④ 刘诗琦.原始思维下土家族毛古斯舞的文化解析[J].戏剧之家(上半月),2014(13):280.

拜、生殖崇拜以及祖神崇拜等内涵。王庆的《土家族毛古斯的文化解析》①将毛古斯置于土家族历史文化的大背景中，着重从毛古斯的渊源与发展、内容与形式等方面探讨其文化意蕴。

（四）个案调查研究

金娟的《湘西双凤村土家族毛古斯舞的调查与研究》②以永顺县双凤村毛古斯舞为个案，对其活态存在展开调查研究，探讨了双凤村毛古斯生存的时空境遇、发展的历史脉络、文化的意蕴内涵和社会功能。胡平秀的《湘西毛古斯的开展现状及传承发展对策的研究》③运用田野调查、专家访谈、问卷调查以及文献考察等方法，从非物质文化遗产保护的视角，对湘西自治州毛古斯的开展现状及传承对策进行研究。肖溪格的《文化生态视域下毛古斯舞的生存现状探析》④从文化生态的视角分析了毛古斯的现存分布、表演现状、传承现状，并对其面临的问题、发展的特征进行总结。张远满的《文化传统中的民俗——关于土家族"毛古斯"的田野考察》⑤围绕毛古斯与民俗的关系解读其文化内涵，并对毛古斯的传承与保护进行了客观的描述。

杨静的《存活在当代文化语境中的古代祭仪——土家族毛古斯与彝族老虎笙之比较研究》认为："这两个古老的祭仪在当代文化语境中仍然存活，其核心是土家族、彝族的信仰体系尚未完全崩溃，传统的价值取向、文化心理结构仍在起作用，与之相适应的文化生态系统没有完全改变，至今人们仍还需要毛古斯、老虎笙这一载体传达某一祈求，故得以最原始古朴的本来面目存活至今。"⑥杨静的《是戏剧还是祭祖

---

① 王庆.土家族毛古斯的文化解析[J].音乐时空,2015(11):54.
② 金娟.湘西双凤村土家族毛古斯舞的调查与研究[D].中国艺术研究院,2009.
③ 胡平秀.湘西毛古斯的开展现状及传承发展对策的研究[D].北京体育大学,2012.
④ 肖溪格.文化生态视域下毛古斯舞的生存现状探析[J].贵州民族研究,2015(8):82-85.
⑤ 张远满.文化传统中的民俗——关于土家族"毛古斯"的田野考察[J].戏剧文学,2012(6):103-107.
⑥ 杨静.存活在当代文化语境中的古代祭仪——土家族毛古斯与彝族老虎笙之比较研究[J].楚雄师范学院学报,2007(8):63-69.

仪式？——存活在当代文化语境中的土家族毛古斯仪式》①认为毛古斯是典型的祭祖仪式的当代呈现，祭祖仪式是毛古斯赖以存活并延续至今的主要原因。

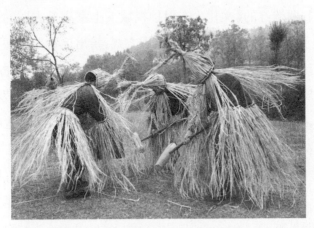

毛古斯"劳作"场景②

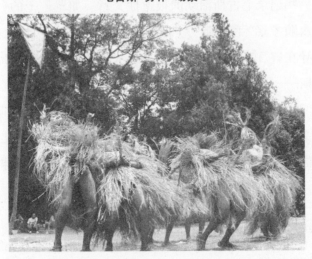

毛古斯"示雄"场景③

---

① 杨静.是戏剧还是祭祖仪式？——存活在当代文化语境中的土家族毛古斯仪式[J].铜仁职业技术学院学报,2011(4):37-40.
② http://blog.sina.com.cn/s/blog_c4e501b501017rrh.html.
③ http://blog.sina.com.cn/s/blog_c4e501b501017rrh.html.

## （五）传承发展研究

熊晓辉的《土家族毛古斯舞的保护与研究》①考察了毛古斯的生成环境、历史源流、内容形式、表演特征、活态境遇以及传承价值等。王庆庆、田祖国、罗婉红的《文化生态保护视域下土家族毛古斯的传承与发展》②分析了毛古斯的历史变迁与传承方式，指出毛古斯发展中存在的问题，并有针对性地提出发展策略。王松的《对土家族"毛古斯"舞蹈传承与发展的探讨》认为"我们应当在继承传统的基础上，发展主流，吸取精华，扬长避短，努力做到使'毛古斯'的传承和发展适应广大人民和历史发展的审美需求，以求取得更大的生存和发展空间"③。宋瑞江、丁客芹的《毛古斯舞蹈的传承与发展》④主要分析了毛古斯的起源和发展变迁，并从原生态传承、专业传承、教育传承、文本传承等方面提出了自己的见解。

还有一些记录毛古斯活动的报道性文章。如覃遵奎的《北京奥组委领导来永顺考察"毛古斯"》⑤记载，2008年7月10日，北京奥运会开幕式领导在省、市领导的陪同下，来到永顺考察开幕式演出节目《土家族毛古斯——欢庆》。覃遵奎的《我州首届毛古斯文化节暨毛古斯进奥运新闻发布会在长沙举行》⑥记载，2008年7月22日，湘西举办首届毛古斯文化节暨走进2008北京奥运新闻发布会，记录了此次活动在长沙举行的盛况。胡敏、熊远帆的《湘西毛古斯舞"最扯眼球"》⑦报道

---

① 熊晓辉.土家族毛古斯舞的保护与研究[J].长江师范学院学报,2009(1):21-25.
② 王庆庆,田祖国,罗婉红.文化生态保护视域下土家族毛古斯的传承与发展[J].体育成人教育学刊,2015(4):49-52.
③ 王松.对土家族"毛古斯"舞蹈传承与发展的探讨[J].安徽文学(下半月),2007(7):164.
④ 宋瑞江,丁客芹.毛古斯舞蹈的传承与发展[J].教育教学论坛,2013(32):140-141.
⑤ 覃遵奎.北京奥组委领导来永顺考察"毛古斯"[N].团结报,2008-07-11(001).
⑥ 覃遵奎.我州首届毛古斯文化节暨毛古斯进奥运新闻发布会在长沙举行[N].团结报,2008-07-23(001).
⑦ 胡敏,熊远帆.湘西毛古斯舞"最扯眼球"[N].团结报,2009-06-03(003).

说,2009年6月1日,毛古斯在"第二届中国成都国际非物质文化遗产节"中被媒体评论为"最扯眼球的项目"。

此外,也有其他涉及毛古斯的论文,如陈廷亮、陈奥琳的《土家族舞蹈的民俗文化特征》①认为土家族舞蹈是土家民俗文化特征的展现,毛古斯也不例外。李开沛的《土家族传统舞蹈文化精神探析》②认为土家族舞蹈具有以人为本的生命意识、质朴醇厚的务实精神以及强大包容的文化精神。类似的论文还有陈廷亮的《守护民族的精神家园》③、佘屿的《湘西民族歌舞文化产业化发展研究》④以及谭志国的《土家族非物质文化遗产保护与开发研究》⑤等。

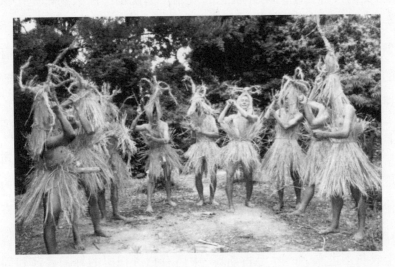

毛古斯"抖跳蚤"场景⑥

---

① 陈廷亮,陈奥琳.土家族舞蹈的民俗文化特征[J].三峡大学学报(人文社会科学版),2011(4):16-21.
② 李开沛.土家族传统舞蹈文化精神探析[J].西南民族大学学报(人文社会科学版),2011(3):66-69.
③ 陈廷亮.守护民族的精神家园[D].中央民族大学,2009.
④ 佘屿.湘西民族歌舞文化产业化发展研究[D].广西艺术学院,2014.
⑤ 谭志国.土家族非物质文化遗产保护与开发研究[D].中南民族大学,2011.
⑥ http://blog.sina.com.cn/s/blog_c4e501b501017rrh.html.

## 第二节 发展脉络

### 一、历史渊源

《土家族简史》中记载：茅古斯，土家话为"拔步卡"，是流行于永顺、古丈的一种古老的萌芽状态的戏剧。据说剧中的人物都是土家的祖先，他们身上长满了毛，表演者浑身上下扎稻草象征毛人。① 关于毛古斯的缘起，土家族民间流传有多种不同版本的说法，毛古斯也有不同的称谓。"归纳起来有拔帕、拔帕格蛋、拔帕尼、拔帕哈、哭琪卡卜、禾撮尼嘎、拔普、拔普卡、撒嘎、送嘎撒嘎、撒卡、实姐、故事格蛋等 13 种。"②《湖南民族民间舞蹈集成·湘西土家族苗族自治州资料卷》记载："远古时，土家族人来到永顺，田无丘地无角，为首的首领向土司王借地耕种，借山打猎。他们来到永顺后，刀耕火种，渔猎为生，后人为纪念他们，每年正月必须跳'摆手舞'和'毛古斯舞'，如果不跳，则人畜不旺，阳春（庄稼）不好。因为，未跳'毛古斯舞'瘟气灾难扫不出去，吉利和丰收扫不进来，如今'毛古斯舞'中还有扫进扫出的舞蹈表演和固有的程式。"作为土家族文化的活化石，"毛古斯的起源有两个凝聚层，即歌舞凝聚层和仪式凝聚层，而歌舞凝聚层又是因为狩猎、农耕文化的结果，仪式凝聚层直接与巫术文化有关。因此，简而言之，毛古斯就是起源于狩猎、农耕文化和巫术文化"③。我们认为卢亚的上述观点正好

---

① 土家族简史编写组.土家族简史[M].长沙:湖南人民出版社,1986:269.
② 张伟权.茅古斯的土家语称谓解析[J].三峡大学学报(人文社会科学版),2007(11):28.
③ 卢亚."毛古斯"之谜初探[J].中南民族学院学报(哲学社会科学版),1993(1):129.

说明了毛古斯缘起的人文背景。

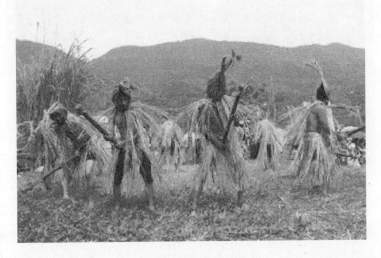

毛古斯"祭祀"场景

湘西土家族毛古斯舞的历史源远流长。史料记载，早在几千年前毛古斯舞就广泛流布在湘鄂渝黔的交界地区，这里是土家族人的聚居地。毛古斯舞作为土家族一种在民间祭祀活动基础上发展而来的综合性艺术样态，其中不乏原始的祭祀仪式活动，也有风格独特的舞蹈动作，还有人物角色的化妆，以及较为完整的故事情节，表现着土家先民的居住环境、生产生活方式、思维特征、人生价值以及审美取向等。

由于土家族没有文字，故而相关的文字记载较为少见。但我们不能因此而否认其源远流长的历史。毛古斯作为一种带有戏剧性的原始舞蹈形态，其源于原始先民的祭祀仪式活动。对土家族遗址的考古发现证明，早在一万年前，湘西腹地已有原始的土著居民在此地从事生产劳作、繁衍生息。今毛古斯舞中的"上古穴居而野处""民茹草饮水，采树木之实"便是对原始先民生活状态的真实描绘。

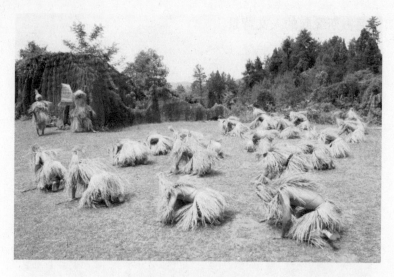

**毛古斯"祭祀"场景①**

　　湘西土家族居住地位于武陵山酉水流域,这里山高林密、交通闭塞。正是由于这种时空环境,土家族文化才得以完整地保存下来。春秋战国时期,湘西故地还是古西南蛮地,属楚国辖地。《后汉书·南蛮西南夷列传》载,鄂西一带的清江流域是古代巴人的发源地。后因楚、巴之争,古代巴人大量移入酉水流域,长此以往,最终形成了具有独特风格特色的传统文化。

　　毛古斯舞是土家族世代传承的文化瑰宝。"毛古斯"(毛人)至今都是土家族民间信仰的祖先,是神灵的使者。民间流传有这样的故事,说先前有位土家族青年到山下去学习农耕技艺,在学成归来的路途中,身上所穿的衣服被道路两旁的荆棘撕扯烂了。他赶回山寨时是晚上,恰巧遇到土家人"调年"(过年),见到人们正在跳欢快的摆手舞。由于他没有衣服,就躲在"调年"场旁的杂草中观看庆祝活动,不料被参加"调年"活动的几位小青年发现。他急中生智,随手扯了一把茅草遮面,参与表演活动,并借此将学到的农耕技艺传授给乡亲们。后来土

---

① http://blog.sina.com.cn/s/blog_c4e501b501017rrh.html.

家人每逢还愿、祭祖等祭祀仪式活动,都要身着茅草、翩翩起舞来纪念这位土家青年。对于这样的传说,是否真实可信,我们不敢妄自断言,还得寻找相关的史料记载来加以证明。

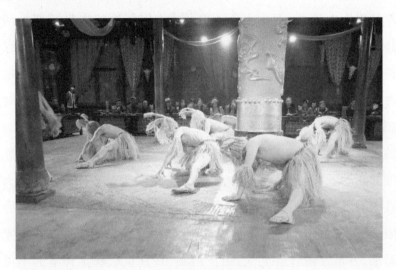

毛古斯表演场景

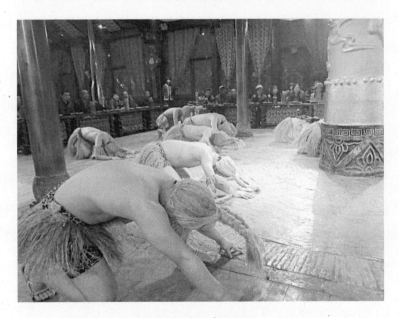

现代毛古斯表演场景

《土家族风俗志》载:"跳'毛古斯',无论祖辈儿孙,浑身都用稻草、茅草、树叶包扎,甚至脸面也用稻草、树叶遮盖住,头上还要扎五条大棕叶辫子,四根稍弯,分向四面下垂。跳到'接亲'时,特别要用稻草扎男性生殖器,意为人丁兴旺。"[1]土家族原始先民长期生活在山高林密、杂草丛生、河流纵横、人烟稀少的古西南蛮地——湘西,耕田种地、下河捕鱼、上山狩猎是他们最主要的生产生活方式。原始社会时期,生产力低下,人类的思想意识不高,先民在面对大自然时常常感到恐惧、无能为力,于是将精神寄托于神灵,产生了对自然、对神灵的敬畏和崇拜。在宗教人类学看来,人类对神灵的崇拜,是在原始思维的驱动下,为了战胜自然、自我繁衍而产生的心理快慰。因为人类在大自然面前常常感到自身与大自然的不平衡,感到人类能力的有限,于是寄希望于神灵来化解,以此获得心灵上的安慰。在土家族人看来,万事万物皆有灵气,山川河湖、日月星辰都是神圣而不可轻易冒犯的。延续至今的原始戏剧性舞蹈毛古斯表演中依然保留了这种神灵崇拜,如对森林、土地、太阳、雷公等的祭拜,都是土家族人神灵崇拜的典型例证。

湘西土家族文化的瑰宝毛古斯舞起源于远古时期土家先民从事的原始祭祀仪式活动。从远古延续至今,它不但包含着原始土家先民物质生产和精神活动的丰富信息,而且还蕴藏着历史变迁过程中土家文化的基因密码。

龙山县《坡脚乡志》中记载:"毛古斯是一种原始舞蹈,俗称'玩拔帕'或'做故事拔帕'。跳者为男性,十来人到三十人不等。舞者身披稻草衣,表现生殖繁衍、迁徙、渔猎、农耕和日常生活等内容。有人物和简单情节,中间有对话,也是一种祭祀性舞蹈。"[2]

---

[1] 杨昌鑫.土家族风俗志[M].北京:中央民族大学出版社,1989:175.
[2] 坡脚乡人民政府.坡脚乡志[Z].2002:116.

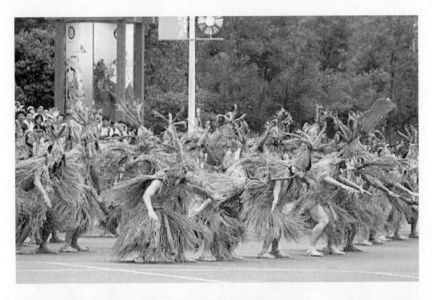

**毛古斯"迎亲"场景**

毛古斯的历史渊源十分久远，但因土家族没有文字，其确切的起源时间无从考证。我们认为，毛古斯作为一种原始祭祀仪式型、戏剧性舞蹈形式，从远古走来，至今仍在湘西土家族鲜活地上演。它的起源与土家族的地理环境、人文背景、生产活动、语言习惯、思维方式、审美倾向、民间信仰等都有着密切的联系。如恩格斯所说："当我们深思熟虑地考察自然界或人类历史或我们自己的精神活动的时候，首先呈现在我们眼前的，是一幅由种种联系和相互作用无穷无尽地交织起来的画面，其中没有任何东西是不动的和不变的，而是一切都在运动、变化、产生和消失。"①

从毛古斯舞的装扮、表演内容以及呈示的情节来看，毛古斯舞应起源于土家先民以采集、渔猎为主要生活方式的原始生存阶段。考古人员在湘西土家族聚居地遗址发现了刮削器、砍砸器以及尖状器等用于采集的工具，今存毛古斯舞中的"穿棕树叶叶""吃棕树籽籽""睡棕

---

① 马克思,恩格斯. 马克思恩格斯选集(第3卷)[M].北京:人民出版社,1972:60.

树脚下"等,都表明"那时应该是以构木为巢、洞穴而居,采集与渔猎为生"①,这便是土家先民生活的生动展现。

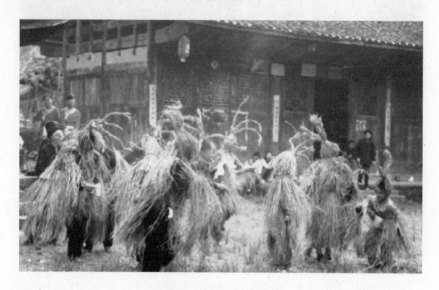

毛古斯"祭祀祖先"场景

## 二、发展进程

湘西土家族毛古斯舞是在原始祭祀仪式活动的基础上发展起来的一种有故事情节、有人物角色以及固定演出程式的戏剧性舞蹈形式。它将戏剧、音乐与舞蹈等多门艺术的元素完美地融合在一起,反映着土家先民的生产生活、审美诉求、思维方式等,记录着土家文化的历史变迁,不仅具有丰富的历史文化意蕴,而且还形成了独特的表演风格。

长期以来,毛古斯一直生存在土家族的传统祭祀仪式活动"社巴节"中。"社巴"是土家族用语,汉语意为"摆手"。所谓"社巴节"就是土家族在重大节日间以传统歌舞来祭祀祖先的盛大活动。毛古斯舞

---

① 周明阜,等.凝固的文明[M].西宁:青海人民出版社,2006:3.

的表现形式、表现内容与摆手舞有着一定的关联。

**现代毛古斯表演场景**

1868年,土家族著名诗人彭勇功写道:"官厅堡上人如潮,雪花又伴歌声飘。村姑摆手口吹管,后生食姐捆稻草。"①这是较早涉及毛古斯舞的文字资料。土家族长期生活在湘西的崇山峻岭之中,与外界的交流甚少。毛古斯舞作为土家族的文化样态,也长期处于与外界隔离的状态,一直在一个相对狭小的空间范围内世代传习,外界很少有人知晓。毛古斯舞这种封闭的状态一直持续到新中国成立之时。

新中国成立后不久,土家人为了寻找自身身份的文化标识,确立自己民族的身份地位,遂向文化部门汇报了土家人的传统文化样态——毛古斯。1956年3月,著名民俗学家、历史学家潘光旦前往湘西龙山县实地考察了传统的毛古斯舞表演,为土家族确立单一民族身份提供了精神文化支撑。毛古斯舞"第一次用汉字记音出现在1956年

---

① 胡辰,扁舟.土家族"毛古斯"舞动北京"鸟巢"的远古精灵[J].民族论坛,2008(8):19.

中央土家问题调查组的《关于土家问题的调查报告》里面……调查组看见演出者浑身披着稻草,表演的内容也是打猎,当时就有人称其为毛猎斯"①。

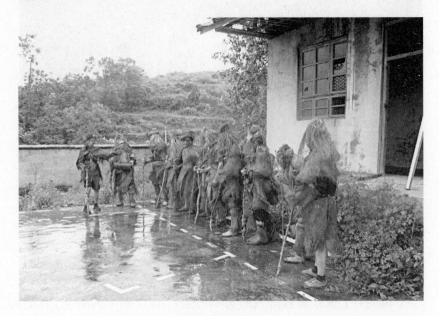

准备演出的毛古斯

1957年春季,中国民族民间艺术考察组进驻湘西,亲眼看见了古朴风格的毛古斯舞表演,认为它是中国舞蹈的活化石。1958年湖北土家族调查组深入湘西腹地,专门挖掘、搜集毛古斯的相关材料。1959年,在文化部的统一部署下,组建了省、市、县三级文化部门组成的联合调查组,对湘西毛古斯展开了全面的普查、记录工作。同年,中央民族民间舞蹈考察团将毛古斯划入舞蹈范畴,并认定是中国舞蹈的源头之一。1963年,湖南省民委派专人采访了湘西毛古斯民间艺人,撰写了《马蹄寨毛古斯舞访问记》。

可以说,新中国成立后,毛古斯舞已经开始受到人们的关注,但

---

① 张伟权.茅古斯研究——土家族远古生存文化破译[M].武汉:崇文书局,2008:15.

重视程度不高。由于毛古斯的表演演员多、阵容大,并且有封建色彩,在表演中还有"烧山"的程序,故而大多数文化工作者认为毛古斯不适合搬上舞台演出。也正是因为这样,毛古斯才得以保持其固有的面貌。

"文革"时期,毛古斯舞因其封建迷信色彩而被贴上了"封""资""修"的标签,禁止活动。改革开放以来,各级政府文化部门越来越意识到传统文化的价值,积极采取相应的措施保护传统文化,毛古斯的演出逐渐得到恢复。1980年春季,湘西州政府文化部门特邀土家族民间艺人传授毛古斯表演技艺,并录制了最早的一批毛古斯影像。1983年,龙山、保靖两县分别举行了土家族传统的"调年"会,上演毛古斯舞,并邀请中央、省、市、县各级政府文化部门领导、工作人员前往参观,产生了较大的社会反响。同年6月,湘西州《毛古斯·狩猎舞》远赴北京,参加"全国少数民族文艺会演"。

1984年开始,龙山、保靖、永顺、古丈等县的土家族聚居区,每年都以毛古斯舞欢度春节。同年,湘西境内各中小学开始将毛古斯舞引入校园,湘西州民族中学、龙山一中、古丈一中、赵溪小学等学校还专门组建了毛古斯舞队。1984年10月,永顺县举行"万人摆手庆国庆"的大型活动,上演的毛古斯舞让人大开眼界。1987年双凤村毛古斯舞表演队参与了永顺县"溪州土家族民俗博物馆"落成庆典仪式。1988年,湘西土家族苗族自治州为了筹备新中国成立三十周年摄影展,时任永顺县文化馆工作人员的卢瑞生前往双凤村拍摄了一组珍贵的毛古斯剧照。1991年,双凤村村民在"中国(吉首)少数民族傩文化国际学术研讨会"上表演的毛古斯节目,深受国内外专家的好评。

**现代毛古斯表演场景**

21世纪以来,随着非物质文化遗产保护工作的深入推进,毛古斯舞得到了进一步的发展,演出活动越来越多,影响力越来越强,辐射范围越来越广。不仅引来了越来越多的媒体关注,而且还吸引了一大批专家学者的眼球。

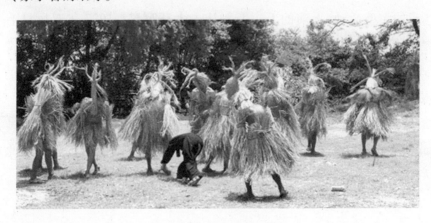

**毛古斯"打猎"场景**

"2003年开始,永顺县博物馆以摆手舞、毛古斯作为主要节目,在北京'湘西土家族风情园',进行'舍巴日'展演长达四年之久,每年接待国外首脑和专家学者达四万余人。田仁信、彭英威等几位老人还被请到北京,在土家山寨里进行了摆手舞、毛古斯的表演。"[①]2005年,毛古斯舞在南昌参与"甘肃永靖·全国傩文化艺术展演"活动,获金奖。2006年5月20日,毛古斯舞经国务院批准被列入第一批国家级非物质文化遗产名录。

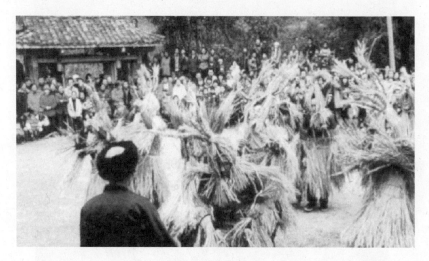

**毛古斯表演场景**

2008年8月,毛古斯舞节目《欢庆》代表湖南省在北京奥运会上精彩上演,博得阵阵喝彩,让全世界人民领略到原始艺术之美。奥运会总导演张艺谋评价说:"毛古斯舞是奥运开幕式前26个文艺表演节目中最具民族特色的一个,堪称是真正的原生态演出。"

---

① 马种炜,陆群.土家族湖南永顺双凤村调查[M].昆明:云南大学出版社,2004:263-266.

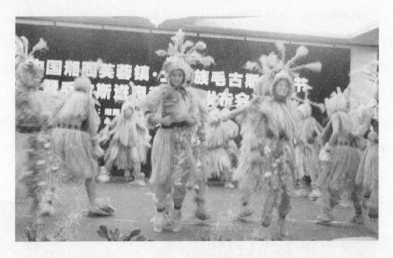

**中国湘西芙蓉镇土家族毛古斯文化节暨毛古斯进奥运会新闻发布会①**

2008年9月,湖南永顺县芙蓉镇举办了"首届土家族毛古斯节",向世人集中展示了毛古斯舞的艺术魅力,展示了土家文化的精神内涵,深受报纸媒体的好评,也吸引了上万观众的兴趣。

**土家族首届毛古斯文化节②**

---

① http://www.cnr.cn/2004news/uhyl/200807/t20080722_505043891.html.
② http://news.sina.com.cn/o/2008-09-28/235714514197s.shtml.

  2009年6月,湘西土家族毛古斯在四川成都金沙遗址公园参与"第二届中国成都国际非物质文化遗产节"。2010年,在"中国武陵山区(湘西)土家族苗族文化生态保护实验区在湘西自治州挂牌"仪式上,毛古斯参与演出。同年,还在上海世博会上闪亮登场,获得一致好评。2010年,土家族毛古斯舞参加了"全国少数民族非物质文化遗产项目调演""全国农民艺术节",受到海内外的瞩目。

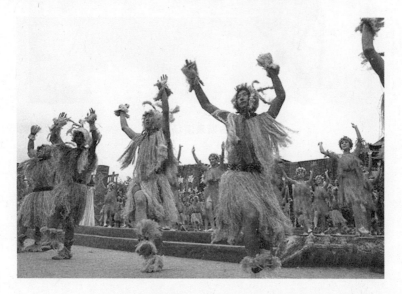

**毛古斯上演首届土家族毛古斯文化节①**

  总而言之,湘西土家族毛古斯舞不仅是土家族先民生产生活的自然反映,是土家族人千百年来精神文化的积淀,而且还记录着土家族社会历史的变迁和社会生产方式的变更,传递着社会形态更替在人们心理荡起的涟漪。

---

① http://news.sina.com.cn/o/2008-09-28/235714514197s.shtml.

毛古斯表演场景

# 第三章 本体内容与表演特色

## 第一节 本体内容

### 一、戏剧因素

毛古斯舞与其他纯粹的舞蹈形式不同,它是有人物装扮、有故事情节,也有人物对话和固定表演程式的祭祀性戏剧型舞蹈样态,它融戏剧、音乐以及舞蹈等多门艺术元素于一身。"从总体表现形式来看,毛古斯显然从原始巫歌舞中跨出了一大步而具备了众多戏剧因素,体现了原始戏剧的萌芽。除了歌舞成分之外,毛古斯的演出者有了特殊的装扮,初步分出了扮演的角色和场次,有了简单的情节和戏剧冲突,还有大量的人物对话及劳动动作,甚至还掺和了许多诙谐风趣的成分。这些都说明毛古期已初具了的轮廓,显示了土家族原始戏剧的雏形。"①故而毛古期被称为土家族"戏剧艺术的活化石"。

---

① 曹毅.土家文化的瑰宝——"毛古斯"[J].湖北民族学院学报(社会科学版),1993(1):60.

**毛古斯表演场景**

如彭英子所说,"毛古斯是土家族最原始的一种,毛古斯在真正演出的时候,还可以和其他的人也就是不是演出的人对话。他们演戏的时候,你下面的人也可以和他对话。怎么讲话呢,他都是要模仿当时人类初期时的这种讲话朦朦胧胧的状态,都要讲成这个形状。演毛古斯走路的时候必须要甩同边手,他这就是那种最原始的状态。像永顺县的毛古斯,他们的表演已经不原始了,已经戏剧化了,属于表演性质的。坡脚、淀房还保留着这种状态,又有对白,是最具土家族代表性的了"①。

张子伟在《湘西毛古斯研究》②中将毛古斯的表演剧目分为六大类,即渔猎剧、农耕剧、家庭生活剧、婚俗剧、生活剧以及办学剧。"毛古斯的演出内容,多表现远古土家先民的生产和生活,如《定居》《扫除瘟疫邪三气》《甩火把》《砍火墙》《围山打猎》《下河捕鱼》《抢亲成婚》等,后来,又逐渐增加了土家人近代生产和生活的内容,如《打铁》《打把把》《请教书先生》等。"③

---

① 张远满.文化传统中的民俗——关于土家族"毛古斯"的田野考察[J].戏剧文学,2012(6):105.
② 张子伟.湘西毛古斯研究[J].文艺研究,1999(1):51.
③ 李怀荪.毛古斯与生殖崇拜[J].民族艺术,1992(3):88.

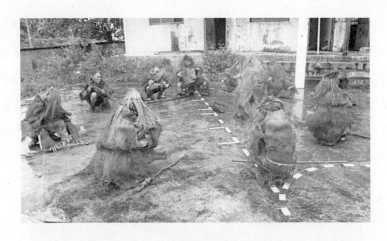

**毛古斯表演场景**

从戏剧的角度看,毛古斯舞采用人物角色扮演、对白、故事情节以及表演动作等戏剧表现手法。通过运用具体动作、人物对话,巧设情节、分场表演,将特定的表现内容连贯地呈现出来,一定程度上体现出毛古斯舞的戏剧性特征。

传统毛古斯舞表演常见的人物角色有老头子、老婆子、新郎、新娘、儿子、孙子等,现代的毛古斯舞在传统的基础上增加了教书人、老爷子等类似的戏剧人物角色。毛古斯舞表演中也时常穿插有土家语作为舞台语音的对白,用"语言展示原始人群的生活风貌,记录原始人群的生活史实"[①]。此外,毛古斯的表演还采取了戏剧演出的"分场"形式,并且每场都有完整的故事情节,集中体现其鲜明的主题,如"扫场""祭祖""祭五谷神""打露水""迎亲""示雄"以及"祈求万事如意"等。

上述所言,表明毛古斯舞具有戏剧的写意性、程式性、综合性以及虚拟性特征。毛古斯的写意性起源于祖先崇拜。土家族人认为,他们的祖先是"毛人"。毛古斯舞表演者身着茅草模拟祖先的生活状态,就是祖先崇拜的写意性表达;程式性主要表现为它有一套固定的表演程

---

① 张伟权.土家语探微[M].贵阳:贵州民族出版社,2004:80.

序,如祭神—登场—表演—扫场等,并且"举行的时间、地点、程序、祭品、祭词、上演剧目、主祭者身份、服饰等等均有传统规定"[①];其综合性体现在它有唱词、有舞蹈、有具体情节、有特定的服装和化装;虚拟性则表现为以虚拟的动作、道具等来展示土家族人丰富的想象力和非凡的创造力。不论是表演中的"男根""糍粑"等道具,还是"祭祀""劳作""迎亲"等场面,都是虚拟的表演,无实物呈现。

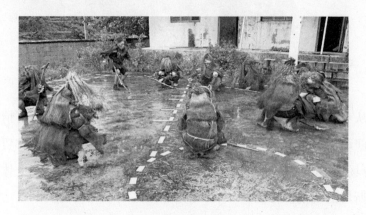

**毛古斯表演场景**

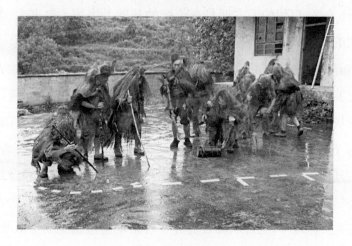

**毛古斯表演场景**

---

① 熊晓辉.土家族毛古斯舞的保护与研究[J].长江师范学院学报,2009(1):23.

## 二、舞蹈动作

跳毛古斯舞,土家族人称为"拔步长"或"玩拔步",其表演动作古朴、豪放而粗犷,具有独特的套路和风格特征。从表演形式的视角看,毛古斯的表演主要有单人舞、双人舞以及群舞三种;从表现内容的层面论,毛古斯舞又大致可分为祭祀舞、生活舞、狩猎舞、采集舞、农事舞以及性器舞等类型。祭祀舞起源于远古时代土家先民的神灵崇拜和祖先崇拜,祭祀舞是毛古斯表演中的重要组成部分,几乎每次的表演都有请神、敬神的祭祀仪式活动;生活舞即毛古斯中反映土家人日常生活内容的舞蹈,如《纺棉花》《打铁》《打糍粑》《抢亲》等;狩猎舞即表现原始狩猎活动的舞蹈,如《围麋鹿》《感野猪》《打狼》等;采集舞即反映土家先民上山采集野果食物等内容的舞蹈,如《找是果子》就是采集舞的典型代表;农事舞即以土家人农耕生活场景为主要内容的舞蹈,如《做阳春》《砍火畲》等;性器舞是反映原始土家人生殖崇拜的舞蹈,如《示雄》等。

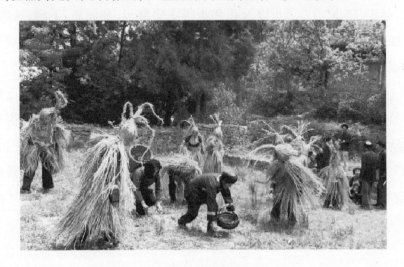

**毛古斯"采集"场景**①

---

① 武吉海.湘西土家族毛古斯舞[J].民族论坛,2014(4):59-61.

毛古斯舞在表演中,身着茅草的表演者双膝微屈、臀部下沉、碎步进退、抖肩摇头、左右跳摆。

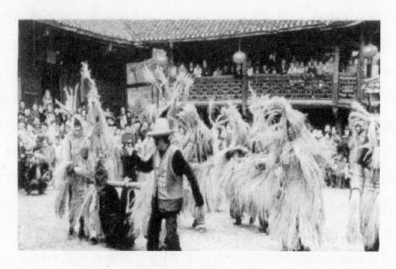

**毛古斯"打猎归来"场景①**

从动作构成的角度来看,毛古斯舞的动作由"八"字步、碎步、正步、踏步、磋步"丁"字步以及花邦步等主要舞步,和屈膝、下蹲、送胯、叉腰、扭腰、抖身、摆头、虚拳、抖棍、蹦跳行进、大小跳、颤身等肢体动作构成。

从动作内容的意义来说,以反映土家族人的生活为主,如有反映原始狩猎活动的"探足迹""追野兽""围打""打猎归来"等,有模仿动物活动的"野兔跳""磨鹰斑鸠"等,有反映日常生活的"看月亮""照太阳""找果子""抖跳蚤""打糍粑""赶猴子"等,还有反映祭祀场景的"祭梅山"以及反映男性生殖崇拜的动作如"打露水""示雄""搭肩"等。

---

① 土家族毛古斯舞[J].科学大观园,2011(16).

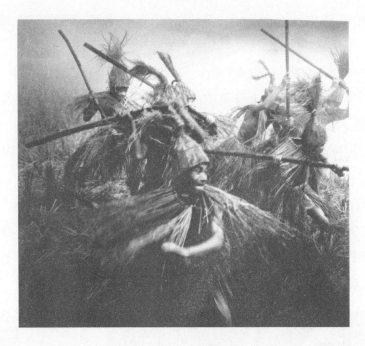

**毛古斯"狩猎"场景①**

下面介绍几种常见动作的做法：

祭梅山：双脚站成"八"字步，双手掌心向上横握"齐眉棍"，上身前倾弯曲，鞠躬三次。

打露水：双脚站成"八"字步，双手虎口向上竖握"齐眉棍"于前下方，第一至第二拍，左脚向前迈出一大步，同时转向右前方，成"八"字步半蹲，向前顶胯。上身稍稍后仰，双手置于右前下方，眼随棍走。第三、四拍做与第一、二拍相对称的动作。

搭肩：双脚站成"八"字步，双手虎口向上竖握"齐眉棍"于前下方，第一至第二拍，左脚向前迈出一大步，同时转向右前方，成"八"字步半蹲，向前顶胯。上身稍稍后仰，双手置于右前下方，眼随棍走。

---

① 谢子龙. 田野·舞者——谢子龙茅古斯摄影艺术展作品集[M]. 北京：中国文联出版社，2009：16.

第三拍双脚原地小跳一次,落成"八"字步半蹲,双手不动,低头、前俯。

野兔跳:双脚站成"八"字步,双手徒手举于肩前,双手向前,五指张开。第一至第二拍,上身稍稍前俯,双脚前跳一次,同时双手在头前连续拍三掌,眼随手走。第三、四拍重复第一、二拍动作。第五、六拍,低头、上身前俯,双脚往后跳一次,同时双手在身后拍三掌,眼看前下方。

探足迹:双脚稍屈膝、站成"八"字步,双手虎口朝下斜握"齐眉棍","齐眉棍"前端着地。第一、二拍,左脚屈膝,向前一步,上身稍前倾,双手向左拔棍,眼随棍走;第三、四拍,右脚屈膝,向前一步,上身稍前倾,双手向右拔棍,眼随棍走。

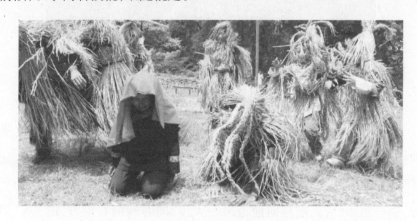

毛古斯"拜堂"场景①

## 三、音乐伴奏

早期毛古斯舞表演是没有专门的伴奏音乐的,通常伴以人类的吆喝声、拍手声、石头撞击声,以及敲打竹筒的声音来烘托情绪气氛、掌握舞蹈节拍。随着时代的发展、社会的进步,土家人的审美追求获得极大

---

① 武吉海.湘西土家族毛古斯舞[J].民族论坛,2014(4):59-61.

提升,毛古斯的表演也获得了新的生命。而今"表演毛古斯舞蹈时,不仅有音乐伴奏,而且有锣鼓等伴奏,同时讲土话,唱土歌"①,成为一种集"歌、舞、乐、话"为一体的综合艺术形式。

现存毛古斯表演不仅有风格浓郁的土话,而且还有原始古朴的土歌和铿锵有力的鼓吹。其中的土话就是土家语。土家语是毛古斯表演的舞台语音,自始至终贯穿于演出的全过程。如永顺县大坝乡双凤村、保靖县龙溪镇土碧村、古丈县断龙乡小白村以及龙山县贾市乡等土家族聚居地,毛古斯表演一律都用纯正的土家语。演唱的土歌是土家族民间歌曲,通常包括祭祀歌、劳动号子以及山歌等;而鼓吹主要指为毛古斯伴奏的吹奏乐器和锣鼓等打击乐器演奏的曲调。鼓吹乐队主要由锣、鼓、笛子、土家族唢呐、土家族喇叭、土家族长号以及牛角号等乐器构成。

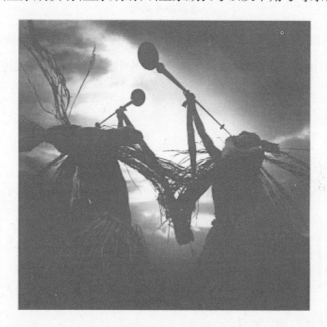

毛古斯"吹长号"场景②

---

① 卓妮妮.湘西毛古斯舞蹈的再创造初探[J].民族论坛,2009(4):44-45.
② 谢子龙.田野·舞者——谢子龙茅古斯摄影艺术展作品集[M].北京:中国文联出版社.2009:16.

**土家族牛角号**

毛古斯舞表演通常在锣鼓声中开始,锣鼓音乐节奏明快、铿锵有力,《中国民族民间舞蹈集成·湖南卷》中收录了毛古斯常用的锣鼓曲调,如下:

谱例一:

$\frac{2}{4}$ 中速 〔1〕                    〔4〕

| 锣鼓字谱 | 崩 可 | 崩 可 | 崩 可 可 可 | 可 可 乙 可 | 崩 可 可 可 |
| 竹筒鼓 | X O | X O | X O O O | O X O | X O O O |
| 小竹杆 | O X | O X | O X X X | X X O X | O X X X |

| 乙．可 可 ‖
| X．O O ‖
| O．X X ‖

第三章　本体内容与表演特色

谱例二：

$\frac{2}{4}$ 中速

| 锣鼓字谱 | 〔1〕崩　崩 | 崩可 乙可 | 崩　0 | 〔4〕崩崩崩 乙崩 | 崩可 乙可 |
|---|---|---|---|---|---|
| 竹铜鼓 | X　X | X O X O | X　0 | X X X X X X | X O X O |
| 小竹杆 | 0　0 | 0 X 0 X | 0　0 | 0　　　0 | 0 X 0 X |

| 崩　0 ‖ |
|---|
| X　0 ‖ |
| 0　0 ‖ |

谱例三：

$\frac{2}{4}$ 中速

| 锣鼓字谱 | 〔1〕崩可崩可 崩可崩可 | 崩.可 乙崩 | 崩可可 崩 |
|---|---|---|---|
| 油鼓筒① | X O X O　X O X O | X. O X X | X O O X |
| 小竹杆 | O X O X　O X O X | 0. X　0 | 0 X X 0 |

| 〔4〕崩可乙可 | 崩　0 | 崩可. 可 ‖ |
|---|---|---|
| X O X O | X O X O | X O. 0 ‖ |
| 0 X 0 X | 0 0 | 0 X. 0 ‖ |

① 油鼓筒由两节长粗南竹的一端蒙上猪板油皮而制成。

毛古斯表演前的装扮①

## 第二节 表演特色

### 一、表演场地

由于长期以来毛古斯舞都是土家族"社巴"(摆手)节日的重要内容之一,因此其表演的场所主要是社巴堂(摆手堂)。社巴堂在民间有祭祀堂、土王庙、神堂、摆手堂、土司祠等多种称谓。社巴堂不仅是社巴活动的重要场地,也是土家村民集会议事的主要场所。土家村寨几乎每村都建有自己独特的社巴堂。

---

① 武吉海. 湘西土家族毛古斯舞[J]. 民族论坛,2014(4):59-61.

龙山县靛房镇石堤村的社巴堂

调查访谈中，毛古斯老艺人向我们讲起，过去摆手堂都是木质结构，材料主要有柏树、猴梨树、枫香树等。中间四根大立柱，四个堂角上翘，造型古朴、大方、美观。可惜土家族的大多数社巴堂都在"文革"时期被摧毁了。20世纪80年代以来，土家族聚居地又逐渐恢复了社巴堂，它们的造型特征基本相似，但使用的材料、供奉的神像等，各地均有不同。

上图是龙山县靛房镇石堤村的社巴堂，堂中供奉着三尊大神像，神像前有一用于盛放贡品的案桌。龙山县贾市乡吐兔坪村、隆头镇捞田村的社巴堂中央都供奉着八部大王神像，其中吐兔坪村社巴堂中还供奉有一尊女神像。

## 二、人物角色

湘西毛古斯舞表演没有固定人数，少则十几个，多时有数百人。我们采访到的团队最少也有十人，而2008年永顺县毛古斯队出演北京奥运会开幕式时人数达300多。从人物角色的角度看，毛古斯演出人员

可分为以下几种角色。

**毛古斯演员向我们展示毛古斯表演时所穿衣服**

土王：土家族民间又称其为"掌师坛""大王"等，是土家族民间最有威望的人物，身着长衫，腰间系黑帕，掌管和指挥整个毛古斯表演。

老公公：即老毛古斯，土家语为"拔步卡"，这是毛古斯表演中最年长的一位，也是毛古斯表演的主角和核心人物，从带领小毛古斯登台到下场，老公公头戴毛古斯帽，裹着青丝帕，身着老毛古斯衣，自始至终贯穿其中。有时候还兼任土王的角色。

老婆婆：土家语称"拔涅池"。原来是女性演员，现在是男扮女装。

小毛古斯：是老毛古斯的儿辈、孙辈。

以上是传统毛古斯表演中常见的角色，而今在传统的基础上增加了咕噜子（调皮捣蛋、好吃懒做的角色）、教师（教书育人、为人师表的角色）等。

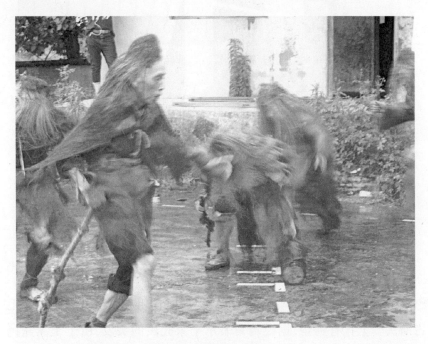

彭南京饰演率众的"老公公"

## 三、服饰装束

服饰是毛古斯舞最具特色的地方之一,一般用稻草编织。在有些土家族聚居地毛古斯舞表演中,服装也有用棕片、棕树叶、芭蕉叶以及芭茅草等做材料的。如龙山县坡脚乡、苗儿滩乡、靛房镇以及他砂乡等地,主要用棕树叶和棕片做材料。而永顺县大坝乡的双凤村、龙山县隆头乡的兔吐坪村等地,用的材料主要还是稻草。土家族人认为,在荒蛮时期,他们的祖先浑身长满了毛,故而用稻草、棕树叶等来做服装,代表祖先的体毛。毛古斯表演者头戴头套,身着朴素、大方的毛古斯衣,展现出原始的民族风情和浓厚的文化韵味。

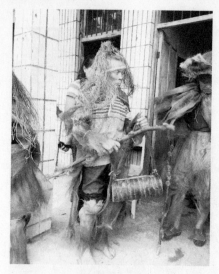

毛古斯装扮　　　　　　　　毛古斯的服装与道具

毛古斯服装由头套、护臂、衣服、腰披以及粗鲁棍等部分组成。毛古斯头套上扎有犄角，据说犄角表示土家先民的头发，由于土家先民没有理发工具，因此时常将头发扎成"辫子"。其数量是区分人、兽的标准，奇数为人，偶数代表兽、家畜等。头套全长约60厘米（包含头套上的犄角），下端系有一绳子，主要起固定头套的作用。毛古斯演员带上头套，观众难以准确辨认表演者。

护肩：用长约30厘米的稻草、棕树叶等材料扎于两臂。

草衣：用长约60厘米的稻草、棕树叶等材料捆在身上。

头套　　　　　　　　草衣

腰披：用长约30厘米的稻草、棕树叶等捆绑在腰间，遮挡下身。

腰　披

粗鲁棍：是今毛古斯表演中必不可少的装扮之一。用长约30厘米的材料扎制而成，顶端用红布或红纸包扎，捆绑在跨前，用来象征男性生殖器。

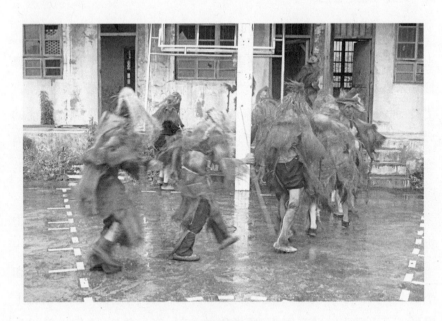

毛古斯退场场景

毛古斯使用的棕筒子

## 四、表演习俗

毛古斯舞长期以来以土家族传统的"社巴"节为主要载体存在。土家族所谓"社巴",汉语称"摆手",专门指土家人在年节期间以歌舞形式来祭祀先祖的盛大仪式活动。在湘西龙山县、保靖县、永顺县、古丈县、张家界以及吉首市的土家族聚居区,每年正月都要举行传统的"社巴"活动,有些地方还在三月、五月举办。各地的社巴活动时间、内容、形式虽有差异,但祭祀仪式、跳摆手舞和跳毛古斯是必须上演的"节目"。

从呈现内容来看,社巴活动主要包括祭祀仪式、唱摆手歌、跳摆手舞、演毛古斯以及各类竞技游戏等环节。

从活动规模来说,社巴可分为大社巴和小社巴,也就是大摆手和小摆手。大摆手规模宏大,通常为数个村联合举办,主要以歌舞祭祀土家先王。小摆手活动范围小,通常以单一村、寨为单位,内容以祭祀先祖、模仿农耕生活为主。

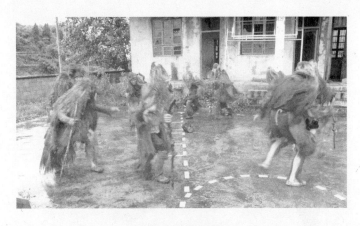
**毛古斯表演场景**

关于社巴活动的渊源,由于土家族没有专门的文字,因此没有定论。从仅存保靖县八部大王庙上的对联"勋猷垂简篇驰封八部,灵爽式斯土血食千秋"推测,社巴活动起源于土家先民茹毛饮血的原始部落时期。从《龙山县风俗日志》中的记载"千秋铜柱壮边陲,旧姓流传十八司。相约新年同摆手,看风先到土王祠",以及清代彭施铎《溪州竹枝词》中的描述"福石城中锦做窝,土王宫畔水生波。红灯万盏人千叠,一片缠绵摆手歌"来看,清代摆手舞已经在土家居民中广泛流行了。随着历史的车轮滚滚前行,土家族的社巴活动在内容和形式上都不断地得到丰富,当地的民间音乐、舞蹈、建筑,居民的语言音韵、思维特征、思想追求、审美取向等,都融入传统的社巴节日中,赋予了社巴以丰富的内涵和外延。

可以说,社巴活动中的一个细小的动作、身体的韵律,都积淀着丰富的历史文化传统,也反映着土家族的生产生活、民俗风情、伦理价值和道德观念。

社巴活动的举行,有约定俗成的程式,也带有浓厚的宗教信仰色彩。开始活动前都要请专人来策划,这时每个村寨的人都要积极推选几位精明能干、办事公正,并且是村寨里头比较有威望的老人,组成"军师团"来负责安排、策划整个社巴活动。这些老人个个多才多艺,

表演毛古斯时所穿衣服（棕衣）

会唱歌、跳舞,也精通社巴活动的各个环节。"军师团"中的首领,民间有"掌师坛""土王""梯玛神"等称谓,被尊为沟通神灵与人类的使者,在整个社巴活动中居于重要位置。

访谈中得知,毛古斯舞国家级传承人彭南京就是这样一位多才多能的"掌师坛"。他不仅向我们讲述了诸多关于毛古斯舞的前世与今生,还即兴为我们表演了几段耐人寻味的摆手舞。

彭南京展示摆手舞

土家族的社巴活动大多在社巴堂（摆手堂）举行。社巴堂中央置神像，神像前有专供祭品的案桌，案桌下有专门用于供奉香火的"香火炉"；社巴堂前有一用于举行社巴活动的大坪；大坪场旁竖起一根高高的桅杆，桅杆上悬挂刻有地名、班社、队伍等信息的大旗。

社巴活动开始前，"军师团"成员安排人员进入社巴堂，布置活动场景，准备好各类祭品、演出道具等。一切准备就绪，社巴活动在"闯驾进堂"中拉开序幕。所谓"闯驾进堂"就是各村寨摆手队手握龙凤彩旗进行竞赛入场。入场后，各摆手队都要围着社巴堂绕行三周，后在大坪上围成一个大圆圈。

随即锣鼓喧天、长号齐鸣、火炮四起，"掌师坛"开始在社巴堂主持祭祀仪式。仪式中，"掌师坛"奉上香火、祭品，开始用土家语请神。然后用土家语演唱土家祭祀歌，内容主要讲述土家先祖开疆破土、抵抗外侵、劳动生产、繁衍生息等传奇故事。祭祀仪式结束，"掌师坛"手执齐眉棍步入大坪，上场指挥众人开始跳土家族舞蹈，先跳摆手舞，接着跳毛古斯舞，同时演唱土家歌曲。

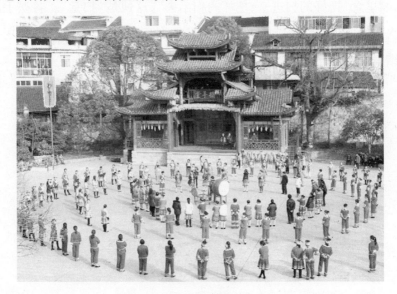

**社巴活动场景**

一般村寨的社巴活动举行至此就算完成了。但很多土家族聚居区的社巴活动都要上演竞技游戏表演，如鸡公走路、鲤鱼标滩、牛屎滚陀等，用以渲染活动的热闹氛围。

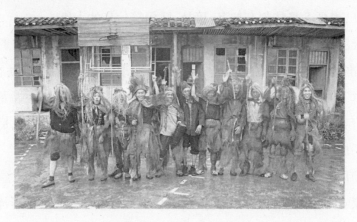

龙山县坡脚乡石堤村毛古斯表演队

社巴活动将要结束时，"掌师坛"回到社巴堂，跳起八卦舞，口中喃喃有词，号召全体队员叩拜先祖，随后演唱送神歌。老者即时手执长扫帚，嘴里念"把好的扫进来，把坏的扫出去"，这便是"扫堂"。各摆手队依次退场，整个社巴活动在歌声四起、火炮喧天、锣鼓齐鸣的热闹场景中结束。

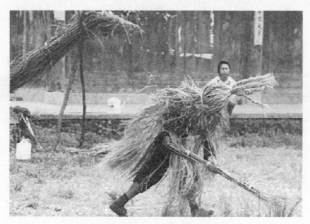

毛古斯"扫堂"场景（武吉海摄）

## 五、使用道具

湘西土家族毛古斯舞使用的道具多种多样,大多为土家族日常劳动生活用具,如扫帚、背篓、簸箕、竹篮、锄头、镰刀等。

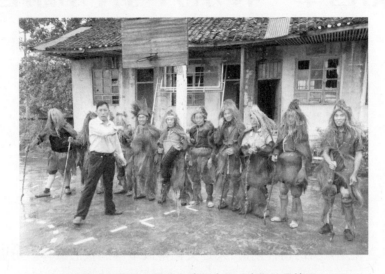

坡脚乡文化站田昌华向我们介绍毛古斯队员情况

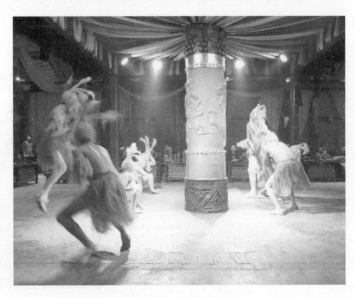

现代毛古斯表演场景

# 第四章 传承人与传承剧目

## 第一节 传承人

文化是人类的精神创造,人是文化得以承继的核心载体。历史悠远的毛古斯舞今广泛流传在湘西龙山县坡脚乡卡柯村、龙山县靛房镇石堤村、龙山县贾市乡兔吐坪村、龙山县隆头镇捞田村、保靖县龙溪镇土碧村、古丈县断龙乡小白村、永顺县大坝乡双凤村、张家界永定区罗水乡等土家族聚居地,离不开世代致力于继承和弘扬毛古斯舞文化事业的传承人。

### 一、国家级传承人

(一)彭英威

彭英威,男,土家族人。1933年生于湖南省永顺县大坝乡双凤村。他是双凤村毛古斯舞的第三代传人,首位毛古斯舞国家级传承人。

彭英威出生在毛古斯舞家庭,他的爷爷

彭英威(武吉海摄)

彭继尧、父亲彭南贵都是当地有名的毛古斯演员。他从小深受毛古斯舞的熏陶,6岁那年开始跟随父亲、爷爷以及村里其他毛古斯舞艺人学习毛古斯舞表演技艺。几十年来,他系统掌握了毛古斯舞的演出程式和表演技艺。1997年,他指导、领演双凤村的毛古斯舞表演,参加永顺县举办的传统节日——社巴节,豪放粗犷、原始古朴的毛古斯表演让人们领略了原始遗风的艺术魅力,他被称为永顺县毛古斯舞的"掌门人"。

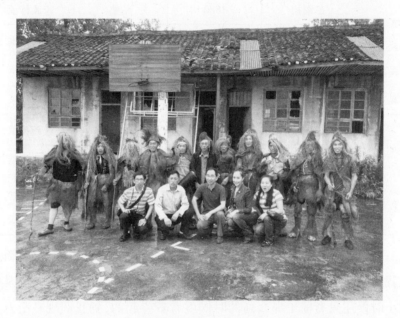

**与石堤村毛古斯队员合影**

2002年,永顺县委、县政府在北京中华民族园举办社巴节,彭英威被聘请为艺术指导。他指导的毛古斯舞表演博得了专家和学者的高度赞誉。2004年,他指导的毛古斯舞表演参加在南昌举办的"国际傩文化周文艺会演",获得金奖。2006年,永顺县委、县政府授予彭英威"土家族毛古斯舞传承人"称号;2007年被湘西土家族苗族自治州人民政府授予"土家族毛古斯舞传承人"称号;2008年被文化部授予"湘西土家族毛古斯舞国家级代表性传承人"称号;同年,由他参与指导的永

顺土家族毛古斯代表队代表湖南省参与北京奥运会开幕式演出;2009年6月,由他任艺术指导的永顺土家族毛古斯代表队代表湖南省参加在成都举办的"第二届国际非物质文化遗产节",毛古斯舞被联合国教科文组织官员称为"人类远古戏剧舞蹈的活化石"。

双凤村毛古斯舞传承人谱系列表

| | 姓名 | 出生时间 | 文化水平 | 传习方式 |
| --- | --- | --- | --- | --- |
| 第一代 | 彭继祯 | 1880 | 私塾 | 家族传承 |
| | 彭继尧 | 1881 | 私塾 | 家族传承 |
| 第二代 | 彭南贵 | 1907 | 文盲 | 家族传承 |
| 第三代 | 彭英威 | 1933 | 文盲 | 家族传承 |
| 第四代 | 彭振兴 | 1950 | 小学 | 家族传承 |
| | 彭振华 | 1950 | 小学 | 家族传承 |
| 第五代 | 彭家龙 | 1972 | 初中 | 家族传承 |
| | 彭武金 | 1973 | 初中 | 家族传承 |

彭英威曾经说:"毛古斯是用来敬菩萨(祖先)的,祖先不能忘记,在我们这里祖先是最大的,毛古斯就是祖先。我们这里的毛古斯,从我们小时候还只有椅子那么高的时候就看着弄起的,到我们现在七八十岁了,都一直是这样弄的。实际上,我们这个没有迷信的,从旧社会开始就是敬菩萨(祭祀祖先),这是孝,是遗传。我们这七寨半,每年古历的正月都过来弄这个,那都是自觉自愿的,谁都不用叫谁。"[①]他的阐释,说明毛古斯在当地生活中有着重要的地位。

---

① 马种炜,陆群.土家族湖南永顺双凤村调查[M].昆明:云南大学出版社,2004:416.

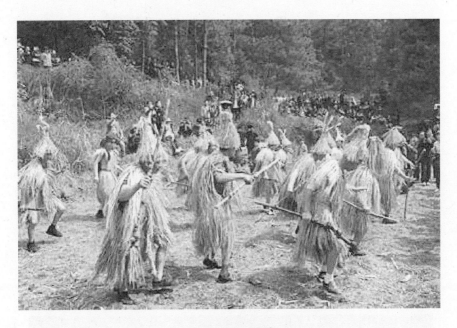

**毛古斯表演场景①**

彭英威不仅熟悉扎制毛古斯演出服装，而且对毛古斯的表演技艺、演出习俗、表演程式都了如指掌、全面精通。

（二）彭南京

彭南京，男，土家族人。1941年6月出生于湖南省龙山县坡脚乡石堤村。7岁开始一边随父亲彭光松、祖父彭祖龙学习表演毛古斯舞，一边入私塾学习。1953年初中毕业后来到广州军区当通信兵，半年之后，来到广西柳州，在广州军区文工团任舞蹈演员、演唱员。

---

① http://www.xxz.gov.cn/zjxx1/whxx/fwzwh/201411/t20141126_147701.html.

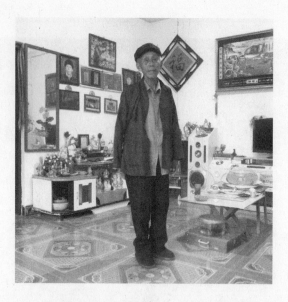

彭南京

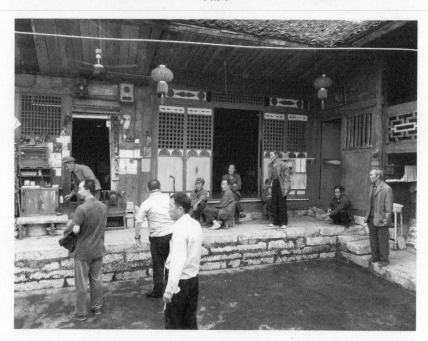

石堤村访谈场景

1959年,彭南京从部队复员转业,来到龙山苗市区工所任特派员,负责治安情报工作。1968年开始到坡脚小学教授音乐、舞蹈、美术、历史等课程。

　　2000年,开始组织当地群众恢复、传承毛古斯舞蹈。彭继金、彭南成、彭南勇、彭英华、彭彩云等,组建了一支由32人集结而成的毛古斯舞表演队。经过多年的演出实践、传艺收徒,彭南京深得毛古斯舞艺术真传,于2012年被文化部授予"湘西土家族毛古斯舞代表性传承人"称号。

**石堤村部分毛古斯队员名单**

| 姓名 | 出生年月 | 传习方式 |
|---|---|---|
| 彭才能 | 1946.6 | 家族传承 |
| 彭南茂 | 1933.2 | 家族传承 |
| 彭南敏 | 1953.10 | 家族传承 |
| 彭南征 | 1953.3 | 家族传承 |
| 彭继金 | 1952.8 | 家族传承 |
| 彭英生 | 1951.10 | 家族传承 |
| 田其明 | 1940.4 | 家族传承 |
| 彭继润 | 1953.5 | 家族传承 |
| 彭英华 | 1952.3 | 家族传承 |
| 田顺喜 | 1941.11 | 家族传承 |

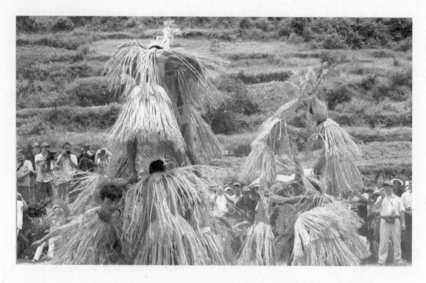

**毛古斯表演场景①**

## 二、省级传承人

### （一）李云富

李云富，男，土家族。1938年生于古丈县断龙山乡。1953年开始跟随土家族老梯玛田光南、罗应洪等人学习、表演摆手舞和毛古斯舞。1958年到古丈县断龙山乡文化站担任辅导员。

李云富长期致力于民族民间文化的挖掘、搜集、整理和研究工作，特别对土家族毛古斯舞的表演与传习颇有心得。几十年来，他与他的团队多次应邀到国家、省、市级文艺会演中演出，多次为接待各方专家、学者交流演出，赢得广泛好评。2005年，李云富带领断龙山乡毛古斯舞队参加了上海国际艺术节。2007年李云富带领的毛古斯舞队参加中国"功夫之行星"古丈赛区演出。2009年，李云富和他带领的毛古斯舞队参加成都"国际非物质文化遗产节"。

---

① http://www.one101.com/msfq/03.htm.

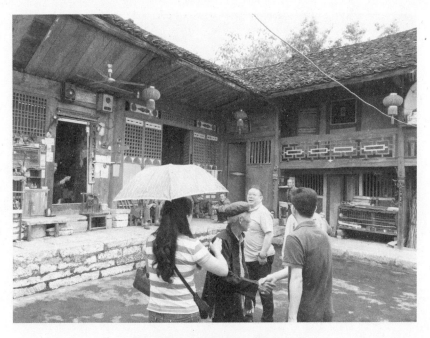

与毛古斯国家级传承人彭南京握手

近年来,李云富及他的团队多次出现在省内外各大旅游景区、湘西州各类文艺会演中。数年如一日,李云富坚持授徒传艺,培养的毛古斯舞演员达到90余人,为毛古斯舞的传承做出了自己的贡献,2012年被湖南省文化厅授予"毛古斯舞代表性传承人"称号。

(二)彭英宣

彭英宣,男,土家族。1943年生,湘西土家族苗族自治州永顺县人。从小深受民间文化艺术的熏陶,尤其对毛古斯舞情有独钟。多年来,他致力于毛古斯舞等民间文化的搜集、整理和传承工作。多次参加省、市组织的文艺会演,接待专家学者的访谈,为毛古斯舞的保护、传承工作做出了自己的贡献,是当地德艺双馨的民间艺术家。2014年被湖南省文化厅授予"毛古斯舞代表性传承人"称号。

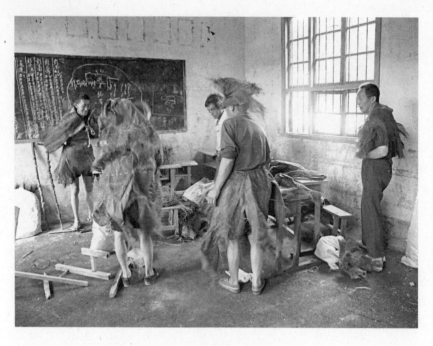

毛古斯装扮场景

## 三、县级传承人

### （一）彭英华

彭英华,1952年3月生于龙山县靛房镇石堤村。他从小对毛古斯舞情有独钟,7岁开始一边在坡脚小学求学,一边跟随父亲彭南强（1908年生）、祖父彭机关学习、表演毛古斯舞。2000年,参加湘西州举办的社巴节,2015年被龙山县委、县政府授予"毛古斯舞代表性传承人"称号。

### （二）徐克斌

徐克斌,男,土家族,1943年生于龙山县里耶镇,6岁时进入里耶小学学习。1958年,徐克斌初中毕业后,到龙山县水泥厂当工人,从事农业生产。

徐克斌从小酷爱民间歌舞,但一直没有条件学习。新中国成立后,

他时常在地方编演歌舞小戏。1993年,加入龙山县筹办第一届土家族摆手节的筹备组,积极组织人员排练摆手舞、毛古斯舞。经过长期的积累和演出实践,徐克斌对毛古斯的表演技法了如指掌,他一边收徒传艺,一边搜集、整理民间文化资源,为毛古斯舞的传承贡献着自己的力量。2012年被龙山县委政府授予"毛古斯舞代表性传承人"称号。

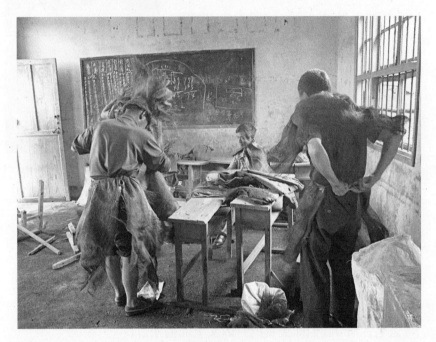

毛古斯装扮场景

## 第二节 传承剧目

土家族毛古斯舞是一种具有故事情节、人物装束、对白以及一定表演程式的戏剧性舞蹈。各地毛古斯舞有不同的版本,我们在田野调查的基础上,辑录下列传承剧目。

## 一、《做阳春》

《做阳春》主要反映土家先民的农耕生产场面,内容包括问话、砍山、种小米等。

【锣鼓声起,掌坛师呼"嗬嗬也,也嗬嗬",小毛古斯在老毛古斯的带领下入场,土王开始问话】

土王:你们这么多人,从什么地方来?

老毛古斯:我们从很远很远的西眉山上来。

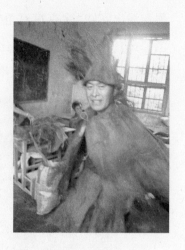

老毛古斯

土王:你们在哪里过的年?

老毛古斯:我们在山里的大树下过的年。

土王:你们昨天晚上吃的是什么?

老毛古斯:我们昨晚吃的是棕树籽。

土王:你们昨天喝的是什么?

老毛古斯:我们昨天喝的是岩头上面的水。

土王:你们昨天晚上在哪儿睡觉?

老毛古斯:我们在大树脚下睡的。

土王:你们到这儿来干什么呢?

老毛古斯:我们想在您这借块地搞生产。

土王:你们把地方都看好了吗?

老毛古斯:都看好了。

土王:那好。你们就要准备到山上做阳春了。

【众毛古斯按照鼓锣的节拍,绕场蹦跳一周,跪拜】

土王:你们是准备先砍还是先烧?

老毛古斯：我们准备先砍。

土王：你们砍火畲做什么？

老毛古斯：准备种小米。

土王：好啊，你们今年一定丰收啊。

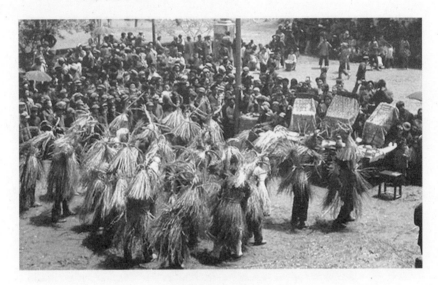

**毛古斯"祭祀"场景①**

【老毛古斯向众毛古斯高呼】

老毛古斯：儿孙们，赶快起来吧。

【众毛古斯围绕老毛古斯蹦跳、吵嚷】

老毛古斯：你们不要吵了。【众毛古斯稍稍安静】我们今天要去砍火畲去。

众毛古斯：好啊，我们砍火畲去，砍火畲去。

老毛古斯：大家干活时一定要卖力。

众毛古斯：是，是。

【众毛古斯做各种砍山的动作，场面热烈（持续一会儿）】

---

① http://www.zgxqwqh.com/system/2014/07/03/011442174.shtml.

老毛古斯：砍完了，我们稍作休息吧。

【众毛古斯高兴万分，随后又跪拜】

【老毛古斯带领众毛古斯绕场两周，后敬拜大神，然后随地而坐、交头接耳】

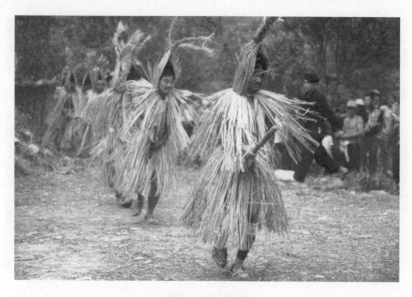

**毛古斯表演场景①**

土王：你们把火畲砍完了吗？

老毛古斯：我们砍了半天，终于砍完了。

土王：那好，你们人多，应当多砍一些。

老毛古斯：是啊，人多，吃的东西也要多。

土王：你们什么时候烧火畲，什么时候种小米呢？

老毛古斯：我们马上烧火畲，完后就去种小米。

【小毛古斯点燃敬神的纸钱，相互嬉闹。然后比画砍柴的动作（砍火畲）】

老毛古斯：火畲烧好了，我们休息一会。

---

① http://mt.sohu.com/20151231/n433126710.shtml.

众毛古斯：好、好、好。

土王：你们不是马上就要种小米吗？

老毛古斯：是的，我们马上就要种小米。

土王：好，今年一定好收成。

老毛古斯：讲得好，讲得好，谢谢你。

【土王退场】

老毛古斯：儿孙们，我们一起种小米喽。

【众毛古斯响应，在锣鼓的伴奏中做各种播散种子的动作】

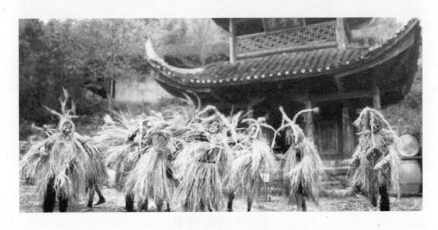

毛古斯"祭祖"场景

老毛古斯：小米种完了，我们回去吧。

【老毛古斯带领众毛古斯跪拜】

土王：你们的小米生长得怎么样？

老毛古斯：生长得很茂盛哦。我们今天就要去给小米扯草了。

老毛古斯：儿孙们我们一起去给小米扯草去。

【锣鼓声起，众毛古斯在老毛古斯的带领下，一边表演扯草的动作，一边下场】

【老毛古斯带领众毛古斯跪拜】

土王：你们种的小米已经成熟，可以收割了。

老毛古斯：是啊，我们今天就要去收小米了。

土王：收了小米要好好吃几顿，过年时也要打几斗粑粑。

老毛古斯：你老人家讲得好，过年的时候我们给你送很多的粑粑。

土王：好、好、好。

老毛古斯：儿孙们，我们上山去把小米收回家来。

毛古斯"祭祖"场景

【众毛古斯一起响应，在锣鼓声的伴奏中表演收割小米、运送小米的动作，不时地发出"哼、哼"的声音。一会儿过后，土王上场查看丰收景象】

土王：今年好收成，小米大丰收啊，木桶、柜子等都装满了。

老毛古斯：今年收成好，今年收成好。

众毛古斯：今年收成好，今年收成好。

土王：你们要好好地做一下"社巴"来庆贺哟。

老毛古斯：儿孙们，我们好好地来庆贺一下。

众毛古斯：吔嗬嗬，嗬嗬吔，我们一起跳社巴去。

【众毛古斯手舞足蹈，场上一片热闹的景象，随后老毛古斯一声号

令,众毛古斯又虔诚地跪拜】

【众毛古斯跪拜,两个毛古斯拿着粑粑槌悄悄上场】

土王:今年粮食大丰收,我们一块好好地过一个热闹年。

老毛古斯:好,我们一定过一个热闹年。

土王:一定要多打一些粑粑。

老毛古斯:好啊,多打一些粑粑。儿孙们,我们一起打粑粑。

【众毛古斯做着各种打粑粑的动作,不时地表演递粑粑给观众,并用土家语说"请你们吃粑粑"。接着众毛古斯在老毛古斯的带领下,绕场一周,下场】

## 二、《抢亲》

《抢亲》反映的是老毛古斯给儿子娶媳妇,众毛古斯争抢着跟新娘子拜堂的场景。

【锣鼓、鞭炮声起,扮演新郎的毛古斯,扮演新娘及陪嫁的毛古斯,与众毛古斯手舞足蹈、兴高采烈地绕场一周。这一过程中有的毛古斯用土家语说"我们是来抢婆娘的",有的毛古斯还用"粗鲁棍"表演示雄的动作。整个场面充满了喜庆的气氛。土王上场,锣鼓声停止,众毛古斯听土王发话】

土王:现在我们的日子过好了,应该要找个婆娘了。

众毛古斯:你老人家说得对呀,我们应该找个婆娘了。

新郎:我要婆娘,我们一起抢婆娘去。

众毛古斯:我也要婆娘,我也要婆娘。

土王:你们要婆娘,那就赶快去抢啊。

众毛古斯:抢婆娘去喽。

【场上响起热烈的锣鼓声,众毛古斯都做着抢婆娘的动作】

新郎:我抢到了一个漂亮的婆娘。

众毛古斯:我也抢到一个漂亮的婆娘。

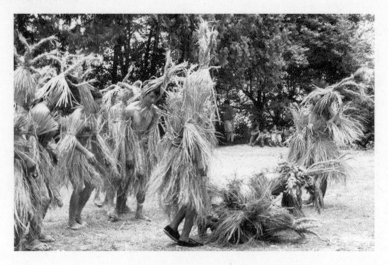

毛古斯"拜天地"场景①

土王：今年粮食丰收，婆娘也抢到了，大家该过个热闹的年节了。

众毛古斯：今年一定会过个热闹的年节。

【众毛古斯在欢快的锣鼓节拍中跳起欢快的舞蹈，随后下场】

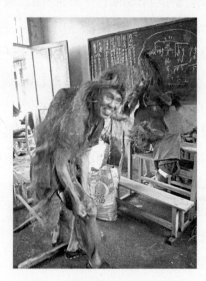

毛古斯装扮中

---

① 图片源自百度百科。

## 三、《打猎》(赶肉)

《打猎》土家语俗称"赶肉",是土家人最喜爱的活动。表演前,要供奉香、纸、祭品等祭拜梅山猎神。意为请梅山将山门打开,把猎物放出来。

【众毛古斯上场,绕场两周,祭拜】

土王:你们怎么不打猎去呀?

老毛古斯:我们今天就去打猎。

土王:你们打猎也要敬一下梅山神。

老毛古斯:我们昨天已经敬过梅山神了,现在还要敬吗?

土王:是啊。

老毛古斯【做敬梅山的动作】:

  梅山神啊梅山神,

  你要给我们送老麋鹿呀,

  你要给我们送来野猪哩,

  你要给我们送来老虎啊。

  山上所有的野兽都不准往外逃啊,

  都老实待在我们打猎的地方哦。

  打到野兽,我们也会拿来敬你的。

老毛古斯【敬神完毕】:

儿孙们,我们上山打猎去。

众毛古斯:好、好,我们上山打猎去。

【老毛古斯开始分配任务】

老毛古斯【对着毛古斯1】:你负责去探查野兽的足迹。

毛古斯1:好。

老毛古斯【对着毛古斯2】:你就负责去放猎狗。

毛古斯2:是。

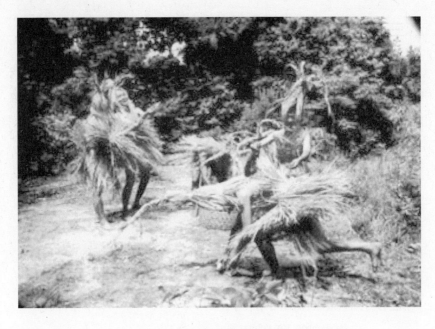

**毛古斯舞"围猎"场景**

老毛古斯【对着毛古斯3】：你就守在这里。

毛古斯3：你放心吧，我就守在这里。

老毛古斯【对着毛古斯4】：你就守在那边。

毛古斯4：好的，我一定好好守着。

老毛古斯：大家都有了打猎的任务，我们就去打猎了。

【众毛古斯各司其职，表演各种打猎的动作】

毛古斯1：我发现野兽的足迹了，是刚刚走过的。

老毛古斯：好，还要继续追查下去。

毛古斯2：【对着猎狗】快找快找。【场上发出猎狗的叫声】

毛古斯3：野兽出来了，大家集中注意力哦。

【场上的锣鼓响得十分热烈，毛古斯的喧闹声、猎狗的叫声汇成一片，一头麋鹿从场上穿过，几个回合后，终于被毛古斯擒获，捆绑，抬下。众毛古斯跳着舞蹈以示庆贺。随后，众毛古斯又虔诚地祭拜，下场】

 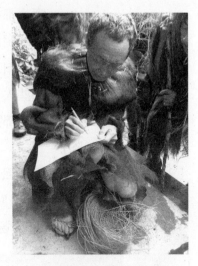

装扮好的毛古斯　　　　　　登记老毛古斯演员信息

## 四、《扫堂》

《扫堂》反映的是土王说此地瘟气太重,让老毛古斯拿扫帚来扫一下,把好的扫进来,将坏的扫出去。

【伴着锣鼓节拍,老毛古斯带领众毛古斯上场,土王在跟着上场的途中,用手在鼻子下面遮挡着,似乎闻到难闻的气味】

土王:这里的瘟气太重,要扫一下。

老毛古斯:快拿扫帚来,我们来扫一下。

【众毛古斯响应,与老毛古斯一同拿起扫帚,做着扫地的动作】

老毛古斯念《扫堂词》:

那些害人的东西,

那些偷鸡摸狗的人,

那些打牌押宝的人,

那些不听父母话的人,

那些讲话不算数的人,

那些眼睛不认人的人,

通通都扫到坎下去。

那些阴阳邪气、天灾人祸,

通通扫到外面去。

那些人丁兴旺、五谷丰登的,

通通都扫到屋子里面来。

【众毛古斯扫一阵】

土王:扫完了,你们也可以回去了。

老毛古斯:我们大家都可以回去喽。

【众毛古斯都翻跟头翻滚出场】

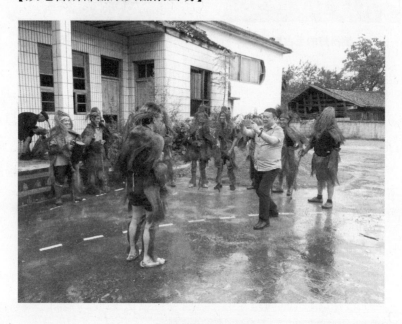

与毛古斯演员交谈

## 五、《卖皮子》

《卖皮子》主要讲述毛古斯打到猎物后,将皮子剥下来拿去卖,结果被手脚不干净的人(土家语称"咕噜子")骗了。

【锣鼓声起,一毛古斯兴高采烈地拿着一张猎物皮子,招摇上场】

毛古斯：卖皮子，卖皮子。

【此时，一位脸上抹着锅底灰的人（咕噜子），发现毛古斯手上的猎皮子】

咕噜子：买皮子，买皮子。多少钱一张。

毛古斯：五块钱一张。

咕噜子：三块钱卖不卖？

毛古斯：钱少了，我不卖。

咕噜子：拿来给我看看。

【咕噜子趁毛古斯不注意，将皮子拿过来，拔腿就跑】

毛古斯【大喊】：我的皮子被咕噜子抢去了，我的皮子被咕噜子抢去了。

【众毛古斯上场追赶咕噜子，没追到，大家在相互埋怨中结束】

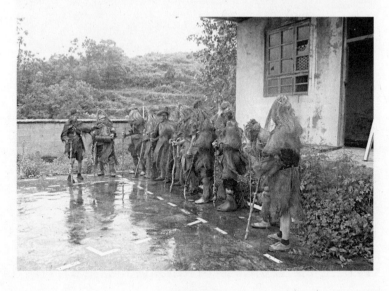

准备表演

## 六、《捕鱼》

《捕鱼》主要反映毛古斯用各种渔具捉鱼的情境。

【众毛古斯，有的拿撮箕，有的拿鱼罩，有的拿篓子，下河捕鱼】

毛古斯1：团鱼咬到我的屌泡了。

毛古斯2：黄刺鱼把我的鸡巴咬到了。

毛古斯3：虾米钻到我的屁眼里啦。

毛古斯4：蚂蟥咬到我的肚脐眼了。

毛古斯5：螃蟹把我的屌泡夹破了。

……

【众毛古斯喧闹一阵后，拿着捕获的鱼，相互嬉闹，打滚。接着翻跟头下场】

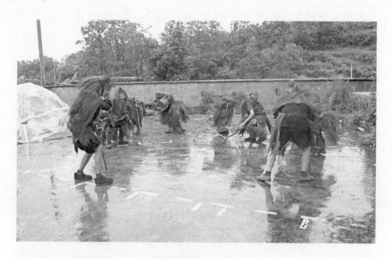

毛古斯表演场景

## 七、《读书》

《读书》主要描述教书先生教小毛古斯读书时，小毛古斯读书不认真，还用"粗鲁棍"去戳孔夫子的牌位。教书先生打小毛古斯的屁股，小毛古斯又反过来打教书先生的屁股，弄得教书先生哭笑不得。

【扮演教书先生的毛古斯上场，教小毛古斯读书】

教书先生：人之初。

小毛古斯：安安安。

教书先生：性本善。

小毛古斯：安安安。

教书先生：苟不教。

小毛古斯：安安安。

教书先生：性乃迁。

小毛古斯：安安安。

【在一旁观看的毛古斯"助纣为虐"，相互起哄。整个场面都在一片玩笑之中。随后，众毛古斯拜神，下场】

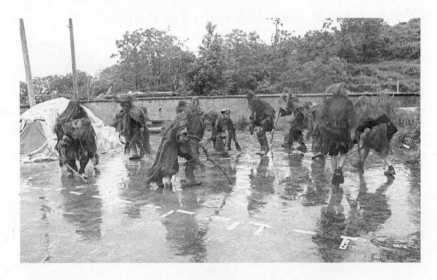

毛古斯表演场景

## 八、《治病》

《治病》主要反映舍左为跛子毛古斯治病的情境。

【舍左头戴破草帽，身着长衫，手跨竹篮，上场】

舍左：有病要看病，有病要看病。

【众毛古斯闻声入场，其中一个跛子毛古斯走到舍左跟前】

毛古斯：药匠,药匠,我的脚治不治得好？

【舍左让跛子坐下来,认真查看跛子的脚】

舍左：治得好,完全治得好。

【舍左要跛子把脚伸出来,舍左捏了几下,跛子疼痛得厉害】

舍左：长痛不如短痛,长痛不如短痛哦。

【舍左在跛子的脚上喷了三口水,吹三下、拍三下,然后取出草药,敷上】

舍左：好了,好了。

【跛子把脚一伸,感觉不痛了,走路也像常人一样了,跛子给舍左磕了个头,表示感激,下场。接着来了一个驼子毛古斯】

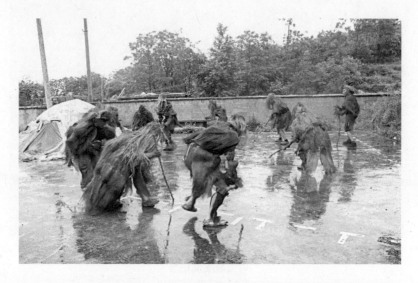

**毛古斯表演场景**

驼子：药匠,我这驼子腰杆能不能治得好？

【舍左仔细打量一番】

舍左：治得好,治得好。

驼子：那就请你帮我治一下。

【舍左摸了摸驼子的腰杆,然后从篮子里拿出药来,敷上】

舍左：好了，好了。

【驼子把腰一伸，挺直了，也向舍左磕了个头以表谢意，下场】

……

上述是我们列举的几个传统剧目，在调查采访中我们了解到，龙山县坡脚乡石堤村毛古斯舞的演出场次为：《找地方》—《打铁》—《做阳春》—《打猎》—《治病》—《纺棉花》—《扫堂》；龙山县贾市乡吐兔坪村的毛古斯舞演出场次为：《找地方》—《砍火畲》—《种小米》—《扯草》—《收割》—《打粑粑》—《抢亲》—《打猎》；龙山县龙头镇捞田村的毛古斯舞演出场次为：《扫堂》—《找地方》—《砍火畲》—《打猎》—《卖皮子》—《捕鱼》；永顺县和平乡双凤村的毛古斯舞演出场次为：《找地方》—《请神》—《敬神》—《做阳春》—《抢亲》—《打猎》—《卖皮子》—《捕鱼》—《读书》。

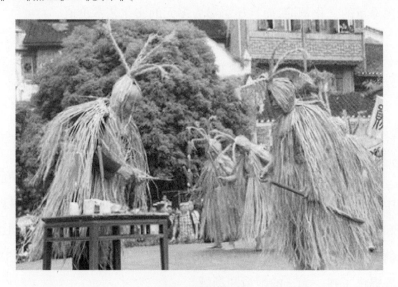

**毛古斯"祭祀"场景**

# 第五章　文化意蕴与价值呈现

湘西土家族毛古斯舞是土家族原始先民生产生活的当代遗存，是土家族人集体创作、世代传承的结晶。它滋润着土家族文化的土壤，孕育了土家族文化发展的基因，承载着土家族文化的精髓。它不仅具有深邃厚重的文化积淀，而且还彰显着多元的文化艺术价值。

## 第一节　文化意蕴

文化生态学主张从人、自然、社会以及文化的各种变量的交互影响中去揭示文化生成与发展的规律，探寻不同民族文化呈现的特殊形态和发展模式。人类居住环境（山川、河湖、气候、温湿度）的不同，和先前人类的观念意识以及社区、社会发展的不同，都给文化的产生和发展提供了独一无二的情境和场域。

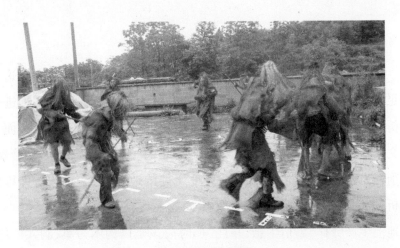

毛古斯"围猎"场景

作为湘西土家族文化的瑰宝,毛古斯舞是在湘西土家族聚居区产生、发展起来的文化样态。它不仅与土家族的自然地理环境紧密相关,而且还与土家族历史人文密切相连。它将湘西土家族各种文化形态汇集一身,如同"湘西土家族文化的百科全书",潜藏着深厚的文化意蕴。

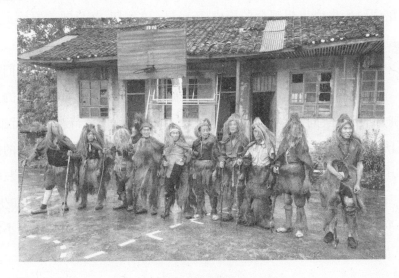

毛古斯演员合影

## 一、原始文明的记忆

毛古斯舞的缘起，虽无确切的文字记载，但在考古资料中能追寻其足迹。湘西州博物馆文物考察组成员对土家族遗址出土文物进行分析后认为，土家族聚居地的上层文化遗址可追溯到战国时代，而下层文化遗址可以上溯到旧石器时代。对出土的生产工具（如砍砸器、刮削器、尖状器等）的考证，以及遗址所处的地理位置、自然条件等的分析，表明早在几万年前，就已经有原始先民在这片崇山峻岭的古老土地上生产劳作、繁衍生息，并且"那时应该是以构木为巢、洞穴而居，采集与渔猎为生"①。这样的描述，在今存的毛古斯舞中展现得淋漓尽致。毛古斯人所穿的茅草衣，让我们看到了荒蛮时代土家先民的原始形象；从毛古斯舞表演的《打猎》《捕鱼》等剧目中，我们看到了原始先民的野外生活场景；从《做阳春》中，我们感受到了原始先民的农业生活状态；从《抢亲》《示雄》的表演中，我们体会到了原始先民繁衍生息的愿望；从《读书》中，我们不仅领会到原始先民对知识的渴求，而且还领悟到原始先民思想观念的历史变迁……这一切，都反映着原始土家先民的创世奇迹。

湘西土家族分布地域广泛，各地毛古斯舞也有些许不同，人们常用"百里而异习，千里而殊俗"（《晏子春秋·问上》）来形容文化的这种地域性差异；同样，人们也常用"文章合为时而著，歌诗合为事而作"（白居易《与元九书》）来描绘一种文化的历时态特征。毛古斯舞的表演，让我们深切地感受到原始遗风的艺术魅力，表演中的屈膝、弯腰、驼背、下蹲，加上茅草的服饰装束，将原始先民的形象刻画得栩栩如生。其浑身抖动、摇头抖肩、左右摇摆，以及语言的怪异腔调、口齿含混不清等，都体现了荒蛮时代原始先民的生活状态。

---

① 周明阜,等.凝固的文明[M].西宁:青海人民出版社,2006:3.

## 二、土司文化的印记

在毛古斯的所有表演中,有一个角色从头到尾、自始至终贯穿整个过程,这就是土王。土王掌管着毛古斯的所有活动,这在毛古斯几乎所有的场次中都有体现,不论是毛古斯"找地""做阳春""打粑粑",还是"敬神""打猎",都需得到土王的允诺。

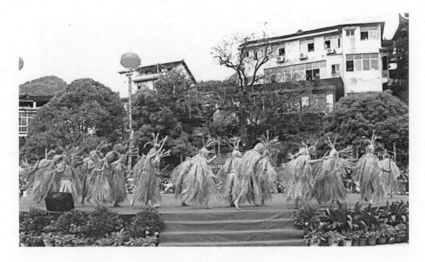

**毛古斯上演土家"社巴节"**①

所谓土王,是土司制度下的产物,类似于当今掌管一方地域的行政长官。土司制度诞生于元代,是在总结历代王朝治理民族地区得失经验的基础上确立起来的,制定民族的政策制度。"土家族地区的土司制度始于元代,兴于明代,废除于清代。"②所谓土司制度,"一方面,是中央王朝通过少数民族土著首领对民族地区实行间接统治;另一方面,是各民族首领向中央王朝承担一定的政治、经济、军事等义务"③。

《永顺府志》称:"凡成熟之田,多择其肥沃者自行种收,余复为舍

---

① http://www.zggzbh.com/html/guzhenfengsu/2012/0426/1027.html.
② 宋仕平.土家族传统制度文化研究[D].兰州大学,2006:43.
③ 田敏.土家族土司兴亡史[M].北京:民族出版社,2000:1.

把、头人分占。"而广大民众未经土王许可,不得轻易对草木、土地进行处理。"为了谋生,农奴们只有从大小领主那儿领取少量份地,向封建领主付地租。而封建领主们通过劳役地租和实物地租形式,对农奴实行残酷的剥削和压榨。"①毛古斯舞中老毛古斯带领中毛古斯向土王"借山"从事农业生产,"打猎"也要经过土王允诺,这些都说明了土司文化在土家民众中产生的深远影响。

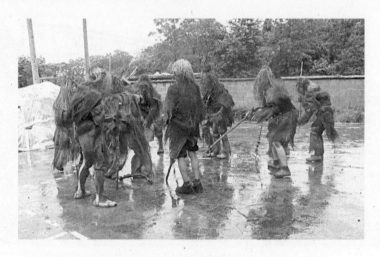

**毛古斯表演场景**

土司制度的实施,使土家族地区的社会环境相对稳定,经济获得较快发展,富足的农副产品刺激了商业经济的发展。一时间,各地商人纷纷涌入土家族聚居区,纷纷抢购土家族的土特产。当时的商业行为以土家族百姓间的交换、土家族与汉族之间的交换、土家官民之间的交换为主要呈现方式。随着土家人商贸意识的发展,汉族地区的生产工具、日常生活用品等也随之进入土家族。毛古斯舞中的《卖皮子》便是土家商业经济的体现。

从原始的《打猎》到毛古斯向土王《借地》以及《卖皮子》的商业经

---

① 田荆贵.土家纵横谈[M].西安:未来出版社,2007:244.

济,毛古斯舞不仅体现着时代变迁的历史特征,而且也丰富了土家族的文化精神内涵。

## 三、汉族文化的融入

任何一种文化的存在,都不是孤立的形态,必然受到其他文化的影响。毛古斯舞也不例外。在毛古斯舞《教书》中,毛古斯扮演的教书先生戴着眼镜、身着长衫,摇头晃脑地教小毛古斯念《三字经》。这反映了毛古斯对知识的渴求。但是,小毛古斯不但不认真读书,还捣蛋。先生读"人之初",小毛古斯读"安安安",先生念"性本善",小毛古斯还是"安安安"……

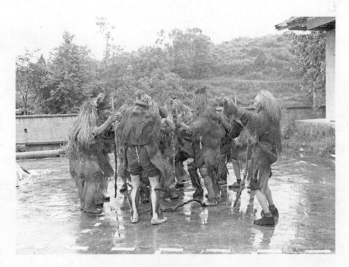

**毛古斯表演场景**

起源于西周时期的教育机构,私塾教育"在教学内容方面,主要是文化启蒙,由浅入深,先识字,通过识字教学,开蒙养正。所用教材主要是传统启蒙读物《千字文》《百家姓》《三字经》等,然后再学《大学》《中庸》《论语》《孟子》。学童在识字的基础上,再学习写作"[①]。

---

① 宋仕平.土家族传统制度文化研究[D].兰州大学,2006:106.

我们知道,私塾是求学的地方,不仅学知识,更要学会做人。毛古斯舞《教书》中先生让小毛古斯祭拜孔夫子,小毛古斯却用"粗鲁棍"去戳孔夫子的牌位,让先生哭笑不得。将这样的素材融入毛古斯舞的表演中,体现着汉族文化对土家族文化的影响。

### 四、原始思维的延留

如上所说,毛古斯舞在历史的进程中,在保持原始风貌的基础上,不断被赋予新的历史、文化内涵。在物质文明、精神文明高度发展的当今时代,湘西土家族毛古斯舞能如此古朴而又不乏新意地存在,实在令人感慨。

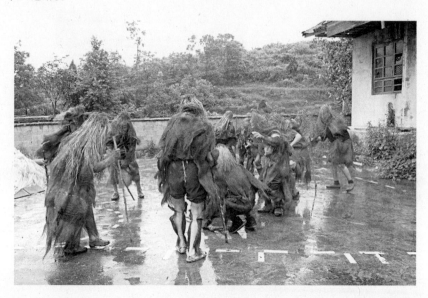

**毛古斯表演场景**

纵观人类艺术发展史,对于原始艺术模仿的案例俯拾即是,事实上,许多艺术样态的存在,都是原始艺术的模仿。譬如西伯利亚楚科奇人的立体雕刻、岩画上旧石器时代的动物形象,以及海达人的图腾柱,等等。

诚然,毛古斯舞表演中的许多装扮、动作、对白、语音等,都是对原始先民的模仿。可以这么认为,模仿的因素在毛古斯舞中占据着重要的位置。如《打猎》的集体舞就是对原始先民狩猎生活的模仿,头套上的犄角是对原始先民头发的模仿,演员的草衣是对原始先民体毛的模仿……

问题的关键在于:为什么要模仿?模仿的目的又是什么?通过大量的文献阅读,以及毛古斯艺人的解说,我们了解到,毛古斯对原始先民的模仿不是简单的对行为、外貌的模仿,而是要存续原始先民的原始思维。

我们熟知,原始社会时期,社会生产力低下,劳动工具落后,先民的思维感悟能力不高,面对纷繁复杂的大自然,原始先民总感到人类自身力量的渺小,于是赋予自然以人格化和生命的力量。在自然崇拜中,先民找到了灵魂的归宿。如恩格斯所说:"灵魂不死观念在那个阶段上绝不是一种安慰,而是一种不可抗拒的命运。"[1]原始先民相信,自然界中一定存在神秘的力量控制着人类活动,于是产生了神灵崇拜。原始先民相信,通过毛古斯对神灵的祭拜,神灵会赐予人类超于自然的力

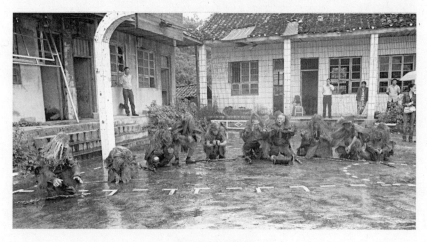

**毛古斯表演场景**

---

[1] 列宁.共青团的任务[M].北京:人民出版社,1972:348.

量,保证万事顺利。如胡适所言:"天旱了,只会求雨;河决了,只会拜金龙大王;风浪大了,只会祷告观音菩萨或天后娘娘;荒年了,只好逃荒去;瘟疫来了,只好闭门等死;病上身了,只好求神许愿。"①这或许是解开为什么毛古斯舞每场表演的开始、结束都要叩拜神灵的钥匙和密码。

## 五、民族性格的显现

"各民族在形成和发展过程中凝结起来的表现在民族文化特点上的心理状态"②便是我们理解的民族性格。湘西土家族毛古斯舞,不仅仅是一连串的肢体动作,更是一大蕴含丰富的价值体系。它是土家族先民创造并世代传承而来的文化艺术精品,体现着土家族鲜明的个性特征。

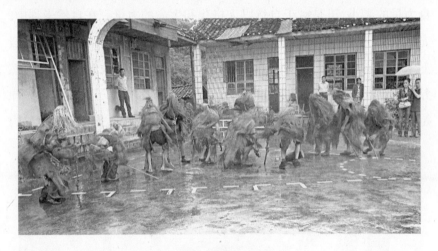

**毛古斯表演场景**

从毛古斯表演的程式看,每场演出都要请神、敬神,演员的对白口齿不清、语调怪异、晦涩难懂,场上嬉闹频频,这都是土家先民老实憨厚性格的特写。当我们问起不该问的问题"为什么毛古斯舞还这么原

---

① 胡适.胡适文存(第四集)[M].合肥:黄山书社,1996:458-459.
② 中国大百科全书总编辑委员会《民族》编辑委员会.中国大百科全书·民族[M]北京:大百科全书出版社,1986:306.

始"时,传承人彭南京说,这就是毛古斯的精髓,试想原始的毛人,他懂什么?这样的解释似乎也有道理,但毕竟是现代人在演……关于这点,将在后面的论述中详细解释,此处不做过多解释。可以说,整个毛古斯的表演中,都充斥着原始土家族人野性、率直而又憨厚的个性特征,同时也让我们感受到一种原生态的精神力量。

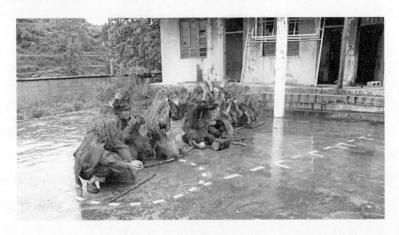

毛古斯表演场景

采访毛古斯艺人花絮

此外，在毛古斯表演中，如《借山》从事农业生产，《打猎》《捕鱼》表现野外狩猎生活，都体现了一个居住在艰苦环境中的民族勤劳勇敢的精神品格。

## 第二节 价值呈现

湘西土家族毛古斯舞，作为一种风格独特的艺术文化形态，是土家族民众在漫长的历史发展中伴随着劳动生产生活实践，世代传承下来的具有浓厚区域文化色彩的艺术样态。其特点体现为它并不是一种纯粹的、独立的艺术形式，而是依托于劳动、宗教祭祀、婚丧嫁娶等活动而传续，往往反映着特定时代、特定地域的民俗风情、社会意识、价值取向和审美追求，是有着广泛社会学意义的一大价值体系。

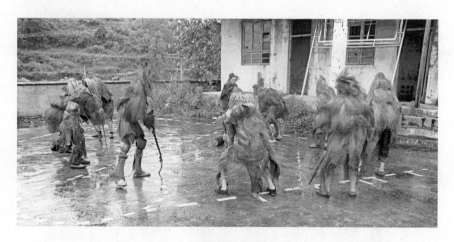

**毛古斯舞表演场景**

## 一、族群维系价值

湘西土家族毛古斯舞,作为一种祭祀性戏剧型舞蹈艺术样态,是土家族文明的见证,是土家族文化的象征。它历来都是土家族传统节日"社巴"的重要组成部分。这样的祭祀仪式活动是土家族人的传统习俗,历代的文献典籍中都有记载。如《永顺府志》曰:"土人,三月杀白羊,击鼓吹笙,日祭鬼……四月十八、七月十五夜祀祖,又祭婆婆庙。六月中,炊新米、宰牲,亦曰祭鬼。九月九日,合寨宰牲祀重阳,以报土功。十二月二十日夜祭祖,亦曰祭鬼,禁闻猫犬声。"《古丈坪厅志》称:"土俗,各寨有摆手堂,每岁正月初三至初五、六夜,鸣锣击鼓,男女聚集,摇摆发喊,名曰摆手,以拔不祥。"

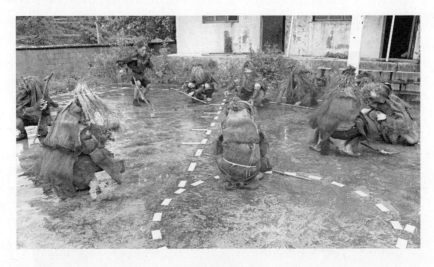

**毛古斯表演场景**

湘西土家族聚居区,历来都敬重先祖、信仰神灵、崇尚自然,这些往往通过盛大的祭祀活动来体现。祭祀先祖、信仰神灵是土家族人的风俗传统,渗透在土家人的日常生活之中,深受重视。这种神灵崇拜、祖先崇拜"在土家族的生活习俗和社会风尚中仍旧烙有深刻的印记,对

诸多土家山民的文化心理和社会生活依然具有较大影响"①。

由于土家族原始先民长期生活在崇山峻岭之中，面对艰苦的生产生活条件和恶劣的自然环境，他们时常感到自身力量的渺小。于是将希望寄托在先祖和神灵身上，祈求得到他们的恩赐。在土家人传统的思想观念中，神灵、先祖是他们的创世者，是他们的护身符。他们相信先祖的灵魂永存，并对后人产生着重要的影响。祭拜先祖、祭奠神灵，是为了感恩先祖，也为了祈求得到他们的保佑。

长此以往，祭祀先祖、信仰神灵就成了土家族的传统，并且广泛地渗透于土家人生活的方方面面，可以说已经成为土家族人的一种自觉。

毛古斯舞作为土家族传统节日"社巴"的重要组成部分，也蕴含着丰富的神灵、先祖崇拜的成分。譬如每场演出的开始和结束都有祭拜环节。

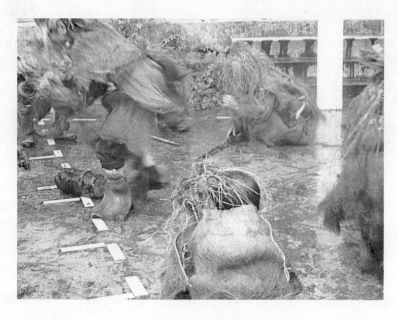

**毛古斯表演场景**

---

① 游俊.土家族祖先崇拜略论[J].世界宗教研究,2000(4):114.

可以说，祭祀活动是土家人心理情感的归宿。不论是毛古斯的表演还是盛大的节庆活动，祭祀仪式活动必不可少。其目的在于通过虔诚的祭祀来颂扬先祖的创世伟业，传达对先祖的缅怀，又可以在祭拜中祈求得到他们的保佑。每逢祭祀活动，土家族人家家出动，场面甚为壮观。

不论是盛大的节庆活动，还是舞台上的毛古斯表演，祭祀场景贯穿始终，已经成为土家人的心理自觉。土家人踏着统一的节奏，做着恭敬的动作，表达着虔诚的愿望。事实上，这样的祭祀活动彰显出族群凝聚的集体力量和社会价值。

祭祀仪式活动是毛古斯舞表演的重要组成部分，也是沟通毛古斯扮演者与观众之间情感的桥梁和纽带。在整个毛古斯舞表演活动中，一律使用原始、模糊的土家族语言，对于外族人来说，是很难融入其中的。参与毛古斯舞表演活动的演员，以共同的程式、共同的语言交流情感、传达意志，凝聚起族群的文化认同力量。

## 二、文化传承价值

湘西土家族毛古斯舞作为土家族文化的瑰宝，有着厚重的文化底蕴和多元的文化属性，其中蕴含着丰富的原始文化、经济文化、性文化等资源。

毛古斯舞在历史的进程中，记录着土家人生活的方方面面。毛古斯表演，通过简单、粗放的服饰装束、语言习惯、体态动作等，将原始先民的形象刻画得活灵活现，使人类在荒蛮时代的生活得以形象化地还原，为我们深入了解原始人类的文化样态提供了线索。

众所周知，物质生产劳动，是人类最基本、最重要的生活方式，贯穿于人类生命的全部进程。在多种多样的日常生产活动中，人们由于心理的需要，创生并延续了许多独特的生活习性，创造了丰富多彩的文化艺术样态，这些都是民间艺术文化创造的重要来源，毛古斯舞也不例外。它表现的内容与土家族先民的生活生产实践

紧密关联。

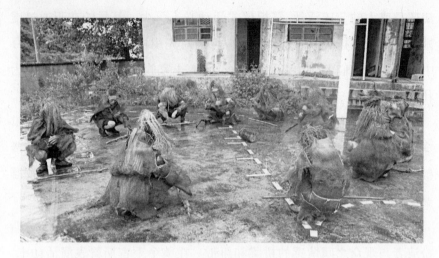

**毛古斯表演场景**

在毛古斯的表演中,有描绘原始的生产方式的,如《打猎》《捕鱼》等;有反映刀耕火种的农耕生活的,如《做阳春》等;有反映商业经济的,如《卖皮子》等;有反映性文化的,如《示雄》等。说明土家族悠久的历史变迁、丰富的文化内蕴,都能在毛古斯舞中得到反映。毛古斯舞就像土家族的百科全书,记录着土家族生活的方方面面,反映着土家族丰厚的历史人文信息。

由于土家族没有文字,毛古斯舞的传承历来都以口传心授为主要方式。毛古斯舞表现的内容具有很高的文化传承和教育价值。如《扫堂》中把风调雨顺、五谷丰登、勤劳善良等有益的东西扫进来,把好逸恶劳、扒窃偷盗、不听话的、不吉利的东西通通扫出去。

总之,湘西土家族毛古斯舞不仅是湘西土家族人民宝贵的文化遗产,也是全人类共有的优秀民族民间艺术文化样态。是我国多元文化的重要组成部分,体现着土家族人的精神文明和精神创造。大力推广湘西土家族毛古斯舞,对于教育人们崇尚善良,培养人们积极健康的人生观、世界观,促进社会和谐发展等,都有着重要的启示意义。

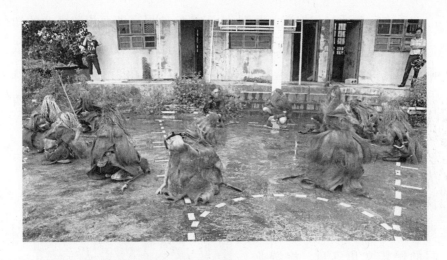

毛古斯表演场景

## 三、旅游开发价值

湘西土家族毛古斯舞，作为湘西土家族的"土特产"，作为湘西地域文化的一张名片，潜藏着巨大的旅游开发价值。

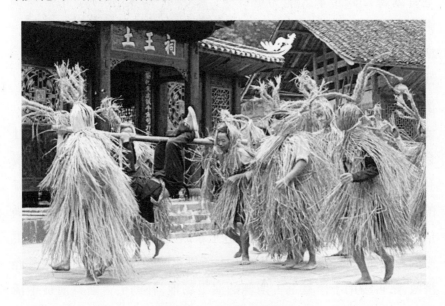

毛古斯"打猎归来"场景

毛古斯舞通过与旅游业联姻,也可更好地提高湘西旅游事业的知名度。我们清楚,非物质文化遗产由于其"非物质"性,其经济价值依附于文化价值,文化价值越大,经济价值就越大。由于土家族毛古斯舞是精神的文化遗产,其旅游经济价值的实现就需要一定的载体。湘西土家族毛古斯舞的旅游经济价值就是借助演员的表演展现出来的。

通过以土家族毛古斯舞为主题的文化来带动土家族区域旅游经济的发展,可以给湘西地区的旅游市场注入无尽的民族文化气息。旅游业的发展也为传承人提供了宽广的与社会加强交流的平台,各类媒体的宣传报道、游客的亲身体验与口碑效应,都使得毛古斯舞及其传承人能为更多人所知晓。这意味着毛古斯舞及其传承人的知名度直线上升,对传承人来说是一种激励,能满足其受人尊重的需

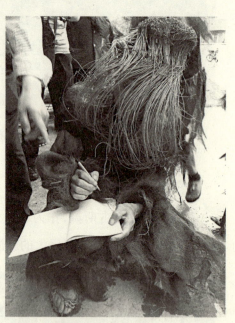

毛古斯舞演员登记信息

要,也是社会地位得到提升的表现;对于毛古斯舞而言,则能扩大其社会影响力。同时,旅游开发能为湘西土家族毛古斯舞所处的社会环境和传承群体带来大量的游客和经济收入。游客对于土家族毛古斯舞的喜爱之情必然会感染传承人,使传承人对毛古斯舞的存在价值充满信心,并有可能愿意不断创新,改进土家族毛古斯舞的表现形式,让更多的人喜闻乐见,实现使土家族毛古斯舞永续长存的愿景。而旅游经济收入,可以用于修复毛古斯舞的演出场地,补助毛古斯舞演员生活开销,为毛古斯舞的传承与发展提供经济来源。因此,将湘西土家族毛

古斯舞作为旅游开发的手段之一,能够在精神层面对土家族毛古斯舞的传承人起到激励作用,而在精神上的激励可能比物质上的激励更能激发传承人的责任感与价值认同感。

## 四、学术研究价值

方李莉在《文化生态失衡问题的提出》中认为:"人类所创造的每一种文化都是一个动态的生命体,各种文化聚集在一起,构成各类不同的文化群落、文化圈,甚至类似生物链的文化链。"①从这个意义上说,湘西土家族毛古斯舞也是一个"文化圈",一条"文化链"。

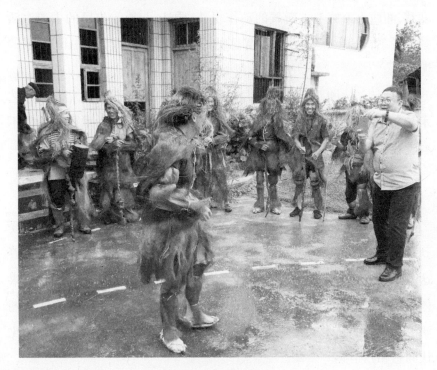

**给毛古斯演员拍照**

① 方李莉.文化生态失衡问题的提出[J].北京大学学报(哲学社会科学版),2001(3):105-113.

之所以说毛古斯舞是一个"文化圈"、一条"文化链",是因为毛古斯舞是一种集戏剧、舞蹈等元素为一体的综合艺术。从历史发展的角度说,湘西土家族毛古斯舞诞生于远古人类荒蛮时代,绵延至今,记录着土家族文化的历史变迁。从民俗宗教的视阈说,湘西土家族毛古斯舞存留了原始社会先民信仰神灵、崇拜先祖的精神密码,为后人研究原始社会的民间风俗和宗教信仰提供着"活化石"的资料。从戏剧艺术学的角度说,湘西土家族毛古斯舞不仅具备戏剧人物装束、故事情节、角色对白等表现手段,而且还呈现出戏剧特有的写意性、程式性、虚拟性和综合性特征,堪称"中国戏曲的最远源头"。从舞蹈发生学的角度看,湘西土家族毛古斯舞的动作粗犷、质朴,与原始先民的生产生活紧密联系,是原始先民抒发情感的自然体现,不愧为"中国舞蹈的渊源"。

总而言之,湘西土家族毛古斯舞蕴含着丰富的历史、民俗、宗教、艺术与文化信息,是土家族文化的一座宝库。其多元的学术研究价值不容置疑。

## 五、文化认同价值

湘西土家族毛古斯舞,作为土家族文化的名片,近年来,越来越受到社会各界的关注和重视。土家族人也以本民族特有的方式传承着这一不可多得的文化遗产。政府文化部门的部署,专家学者的研究,媒体报刊的宣传,民间艺人的传承,以及"非遗"保护的保驾护航,使得湘西毛古斯舞的艺术文化魅力施展出来,也唤起了土家族人的民族文化认同感和归宿感。

湘西土家族毛古斯舞的表演,让人们在古朴的艺术形式中接受传统文化的洗礼。其表现的内容充分展现了土家族人浓烈的寻根意识和宗族情怀。它是土家族人生活方式的呈现,承载着土家族文化的精华,凝结着土家族人的文化追求和审美理想。它不仅是土家族文化的

载体,而且还是土家族身份的象征。

在文化人类学的研究视野中,任何一种文化现象都具有满足人类需要的价值和功能。我们熟知,文化是人的创造,文化存续的载体当然也是人这一核心。湘西土家族毛古斯舞也不例外。作为湘西土家族人世代传习下来的艺术精品,毛古斯舞是土家族文化的代表,也是土家族人身份的象征和文化精神的标识。

毛古斯舞的表演还原、再现了原始土家族先民的生活习性、思想观念、思维特征、民族性格等多个方面,并且在继承传统精髓的基础上,历经时代的变迁而被不断赋予丰富的文化内涵,却又不失原始的风貌。将土家族人的宗教信仰、生产生活、伦理观念、民间艺术等诸多因素,通过古朴的装束、含糊的语言、粗犷的动作一一呈现,对于展示和研究土家族文明的早期形态有着"活化石"般的价值意义,又为增强土家族人的文化认同提供了平台和载体。

# 第六章　湘西土家族毛古斯舞与摆手舞的比较研究

摆手舞与毛古斯舞都是土家族民间古老的仪式性民俗舞蹈，都于2006年荣登国家级非物质文化遗产保护名录。本章将此二者置于土家族文化的大背景中，借助人类学、生态学、舞蹈学以及社会学等理论，解读彼此间的联系与区别。

## 第一节　土家族摆手舞综论

摆手舞，土家族民间有跳"金巴""社巴日""社巴巴""调年"等称谓。这是土家族历史悠久的传统舞蹈艺术，起源于土家先民逢年过节、丰收喜庆活动中的祭祀祈祷仪式，并发展成集祭祀、祈祷、歌舞、社交、体育竞赛、物资交流等于一体的综合艺术形式。千百年来，摆手舞传袭在土家族人的生产生活和社会实践中，成为反映土家族历史文化、民俗风情等的主要方式，堪称土家族优秀传统文化的又一杰出代表。

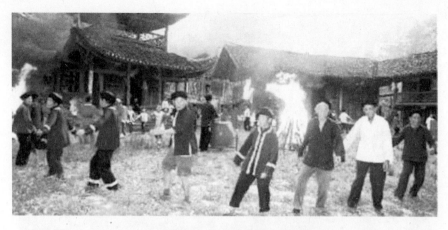

永顺民间摆手舞表演场景（武吉海摄）

## 一、摆手舞的历史渊源

湘西土家族摆手舞的历史渊源流长，今流传在鄂、湘、渝、黔四省市交界的沅水、酉水流域一带。在湘西自治州集中分布在龙山、永顺两县的大部分区域及其邻县，如保靖、古丈等土家族聚居区域。土家族起初没有自己的文字，其起源的确切年代无从查证，也没有统一的说法。在彭继宽、彭勃编的《土家摆手活动史料辑》中，罗列了民间关于摆手舞起源的几种观点。我们研究相关文献记载，并结合田野调查获取的材料进行分析，认为"宗教祭祀说""战争起源说""巴渝来源说"等观点最具代表性。

其一，认为摆手舞起源于原始先民的宗教祭祀祈祷活动。土家族聚居区历史上曾被称为"古西南蛮地"，这里山高陡峭、交通闭塞、生产环境恶劣。土家先民在改造自然、从事生产的活动中，认为神灵、祖先能够赋予他们勇气，保佑一切顺利。为了感恩神灵、纪念先祖，土家人三五成群，七摆八跳，创造了摆手舞。

其二，认为摆手舞渊源于古代战争。这种说法在民间有多个不同的版本，但大体意思相近，即彭公爵主帅兵将征战，为庆祝胜利，兵将便相邀摆手，创造了摆手舞。

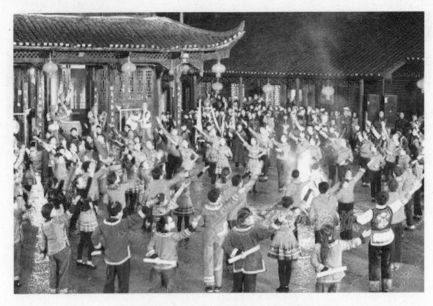

湘西惹巴拉村摆手舞迎新年（李峰摄）

其三，认为摆手舞是在"巴渝舞"的基础上发展演变而来的。这种观点的理论依据是杜佑《通典》所载巴渝舞曲中的"矛渝""弩渝"等，与摆手舞中的"披甲""列队""拉弓射箭"等有着高度的相似性。

上述说法，均有一定的道理，但都缺乏可证的史料，也不能从本质上回答摆手舞的渊源问题。从目前掌握的材料来看，我们认为湘西先民早在渔猎生活时期就有了原始的舞蹈形式——毛古斯舞。可见，土家族人生性喜爱歌舞，摆手舞早在原始先民的日常生活中就作为祭祀祈祷、传情达意、调节情绪、振作精神等主要方式出现了。当然，也在战争、民族迁徙的过程中，吸收其他民族艺术的养分，来丰富自身的内容和形式。故而，摆手舞是土家族人世代传承下来的纪念祖先、祈求后代兴旺发达、期盼人寿年丰的一种传统仪式舞蹈艺术。

## 二、摆手舞的表演时空

关于湘西土家族摆手舞的演出时空,各地方志如《龙山县志》《永顺府志》《保靖县志》等中都有记载。清同治年间的《龙山县志》称:"土民赛故土司神,旧有堂曰摆手堂,供土司某神位,陈牲醴,至期既夕,群男女并入。酬毕,披五花被锦帕首,击鼓鸣钲,跳舞唱歌,竟数夕乃止。其期或正月,或三月,或五月不等。歌时男女相携,翩跹进退,故谓之摆手。"①乾隆年间的《永顺府志》也记载说:"各寨有摆手堂,又名鬼堂,谓是已故土官阴司衙署。每岁正月初三到十七日止,男女聚集,跳舞唱歌,名曰摆手,此俗犹存。"此外,《保靖县志》中也说:"正月初间,男女齐聚歌舞……名曰摆手。"②由此可见,摆手舞的表演是有固定时间和场地的。

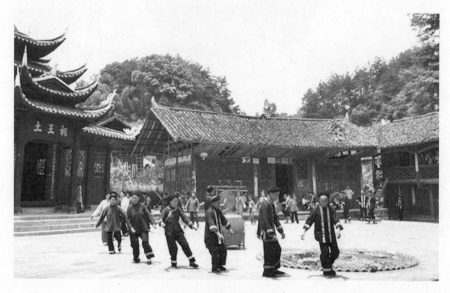

摆手舞表演场景③

---

① 彭继宽,彭勃.土家族摆手活动史料辑[M].长沙:岳麓出版社,2009:11.
② 彭继宽,彭勃.土家族摆手活动史料辑[M].长沙:岳麓出版社,2009:11.
③ http://www.mengyoo.com/journey/2191.

从表演的时间来看,活动的日期大致相同,各地摆手舞一般在年节期间活动,大部分都在正月初三(也有初一的)至十五的夜间举行,活动持续时间短则三天,长则七天。但是龙山、保靖的土家人有的在农历二月初七举行,称为"社巴日";有的在三月或五月举行,又称为"三月堂"或"五月堂";而永定的土家人则在农历"六月六"举行,称为"六月堂"。

从演出空间的层面看,摆手活动一般在"摆手堂""摆手坪"或"土王祠"举行,也有的在村寨所建的排楼或戏台等地举行,现今又搬上了艺术的舞台。

土家族摆手堂

第六章 湘西土家族毛古斯舞与摆手舞的比较研究

土家族土王祠

## 三、摆手舞的艺术特征

湘西土家族摆手舞集歌、舞、乐、剧于一体，摆手场上插着许多幡旗，人们手举龙凤旗队，身披"西兰卡布"，捧着贴有"福"字的酒罐，提豆腐、抬猎物、担五谷、端粑粑，手持齐眉棍、神刀、朝筒、扛着鸟枪、梭镖等道具，吹起牛角、土号、唢呐，点响三眼铳，锣鼓喧天，歌声动地，男女翩翩起舞，气氛热烈非凡。

摆手舞表演内容丰富、形式多样。整个表演活动融宗教祭祀、商品交易以及传统戏曲、曲艺、舞蹈、武术、气功等艺术形式为一体。舞蹈的表现内容有反映土家人"狩猎""捕鱼"和模拟野兽各种活动姿态的渔猎舞，动作有"赶野猪""跳蛤蟆""赶猴子""磨鹰闪翅""犀牛看月"以及"拖野鸡尾巴"等；有表现土家人农事生产活动的农事舞，动作有"挖土""撒种""插秧""砍火畲""烧灰积肥""种苞谷""纺棉花""织布"等数十种；有记录土家人日常生活及游戏、婚嫁、社交等的生活舞，动作包括"扫地""抖跳蚤""打蚊子""打粑粑"等；还有表现土家先民反抗民族压迫的"军事舞"，动作有"开弓射箭""骑马挥刀"等。

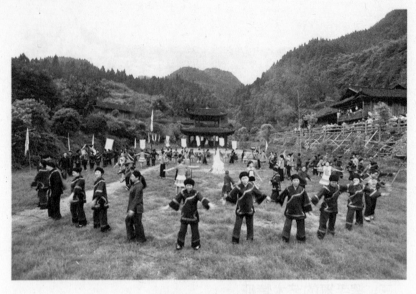

**土家族摆手舞活动场景①**

摆手舞的服装大多用蓝、黑、红布做成。男性常用白色或黑色布料包头,穿大衣大袖、无领满襟短衣或镶有花边的琵琶襟,腰系荷包;女性穿大袖宽衣、大裤,衣袖口、肩、胸襟以及裤脚都有约五寸宽的花色镶边。他们所穿的鞋由两片合成,多为黑色。男性鞋底厚、鞋头上翘;女性鞋底薄,鞋头两边有绣花,鞋后跟不合拢。

摆手舞是一种全民性的集体舞蹈活动,男女老少皆可参加。依据参与人数的多少,可分为大摆手和小摆手。大摆手参与人员多,通常为数十个村寨联合举办,活动时间要持续好几天;小摆手,通常是对一个村寨、一个族性摆手队的称谓,其规模较小。他们表演一般围成圆形,队列前有"导摆者",中有"示摆者",后有"押摆者"。圆形中央置打击乐队,队员随打击乐伴奏声边唱边跳,通常是每跳一圈换一个动作,各个动作连缀起来,便有了完整的情节。比如,把"砍火畲""播种""施肥""秋收"等连接起来,就是完整的上山耕种场景。

---

① http://news.youth.cn/gn/201507/t20150704_6824860_1.htm?mobile.

## 四、摆手舞的动作程式

摆手舞的动作取材于民众的日常生产生活,有顺拐、屈膝、抖动、下沉四个基本动作。"顺拐"是摆手舞最主要的特征,即左手与左脚同步,右手与右脚一致,它要求手脚同向,动作一致,以身体的律动带动手的甩动,手的摆动幅度一般不超过双肩,摆动线条流畅、自然、大方。"屈膝"要求上身摆正,脚掌用力,膝盖向下稍稍弯曲,显得稳健。这是摆手舞中较显著的特点,通常在整个舞蹈中,膝部都是弯的,特别是在每一动作最后一拍,膝部弯曲更深一些。"颤动"是腿与双臂微微抖动,给人一种有弹性和韧劲的感觉。"下沉",即左手向左打开,右手向右打开,再随右腿的跟进弧线向下用力摆手。要求气沉丹田而身体不塌,动作大方而坚实沉稳。

**摆手舞表演场景**

摆手舞的基本摆法是双膝微屈,左脚上前一步,双手顺势向前一摆,当双手轻轻摆向后时,右脚即跟着上前半步,再反方向做一次;然后左脚上前一步,右脚上前半步,双手前后轻轻连摆两次;两脚停住,双手前后

重摆一次。这就叫"单摆"。如向相反方向再摆一次,就叫"双摆"。手的动作虽多,但摆动较小,最高不得超过肩膀,摆时臂膀伸直或固定弯曲角度。重拍向上摆,弱拍向下摆,同时双手和上身都要颤动一下。

摆手舞的演出不仅有一套规范的动作,并且还有严格的程式。摆手舞活动举办时,土家人打着灯笼火把,扛起龙凤大旗,吹起牛角、土号、唢呐、咚咚喹,燃放鞭炮,打响土铳;抬牛头、端粑粑、刀头(即大块的熟肉)、挑米酒等供品相继集合在摆手堂。

来到摆手堂,首先进行扫堂安神。长者手持"道德"的扫帚,以高扬激越的音腔,强烈地谴责剥削者、清扫民族败类,充分表现了土家族疾恶如仇、纯朴善良的美德。接下来,由土家族有威望的长者带领众人依序跪下左脚,舞众亦虔诚跪下,与祭祀队一领一合,齐唱神歌。歌毕,各排将各自的供品呈于神案。向供奉的神像行叩拜礼,礼毕后一边跳舞一边唱神歌。祭祀仪式完毕,长者带领众人来到摆手坪,依次围成圆圈,随打击乐伴奏声跳起摆手舞。

**摆手舞表演场景①**

---

① http://www.toptour.cn/publish/portal0/tab561/info25318.htm.

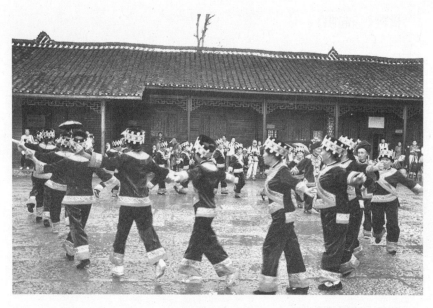

**摆手舞表演场景①**

## 五、摆手舞的音乐特征

摆手舞也是舞蹈与音乐浑然一体的综合艺术。其音乐由摆手歌和打击乐构成。所谓摆手歌,土家人俗称"舍巴歌",即摆手舞表演中,由梯玛(土语称巫师)用土家语领唱配合摆手舞表演的歌曲,而舞蹈者和观众合唱。土家诗人彭勇行在其《竹枝词》中说:"摆手堂前艳会多,姑娘联袂缓行歌。咚咚鼓杂喃喃语,煞尾一声嗬也嗬。"这是对摆手舞中"一领众和"场面的形象描绘。具有代表性的摆手歌如流行于永顺县境内的传统曲调《一起唱》《赶猴不》等,以及以此曲调和山歌曲调编配的新作《请到土家摆手来》《山歌唱不完》等。

---

① http://dp.pconline.com.cn/dphoto/list_2416175.html.

谱例《一起唱》：

## 《一 起 唱》

彭传新 唱

$\frac{2}{4}$ $\frac{3}{4}$ $\frac{4}{4}$

1 1 | 2 - | 1 - | 3 2 1 6 6 - | 5 0 1 1 | ³2 - | 1 - |

吙 吙 吔　吙 坏 啰　　　 哗,(泛) 吙 吙 吔　吙

3 2 1 6 6 - | 5 0 0 ‖

坏 啰　　 哗。

汉译："坏啰哗"意为一起唱。

谱例《赶猴不》：

## 《赶 猴 不》

$\frac{2}{4}$ $\frac{3}{4}$

2 #2 3 5 | #2 3 2 7 | 7 6 0 | 2 2 3 2 | 1 6 5 0 2 |

吙 吙 地　 吙 坏 了 咋 哗,  吙 吙 吔 吙

5 3· 3 2 | 2 2 1 6 5 0 2 | ³3 5 3 3 2 | 3 1 6 5 0 2 |

咋 比 吔　姐 来 哟　　 咋　比 依 姐 哟,

3 5 3 2 | 3 2 3 1 0 2 | 1 6 1 6 5 6 ‖

啊 给 咋　 呵 大　苞 谷 白。

汉译：赶猴不,赶猴不,上坡下坡撒苞谷。

第六章 湘西土家族毛古斯舞
与摆手舞的比较研究

谱例《请到土家摆手来》：

## 《请到土家摆手来》

王静、刘善强 词
张　宏 曲

1=F 4/4 2/4

（1 1 3 2 1 2 5 ⁀5 ⁀5 5 - - -） | 5 - - - |
　　　　　　　　　　　　　　　　　　哎

5 1 1 1 5 5 3 5 ⁀6 | 1·6 6 5 3 3 2 1 2 0 |
山外的同志山下的　哥哎，请到土　家摆手来，

2 5 6 ⁀5 - ‖ (1 1 3 2 1 | 1 1 5 | 5 1 2 3 2 | 1 1 5 |
摆手　来，

6·6 6 5 | 4 4 4 1 | 6 4 5 6 | 5 3 1 2 | 5 1 3 2 1 |

2 5 5 6 | 1 5 6 5 3 3 1 | 5 1 2 1 1） | 1 1 3·2 | 1 1 1 5 |
　　　　　　　　　　　　　　　1.犁耙下田桐花开，
　　　　　　　　　　　　　　　2.秋季里来更气派，

5 1 1 2 3 2 | 1 1 5 | 3 1 2 3 2 | 2 1 1 1 5 |
我们的山歌　唱开怀，捧起一杯　毛尖茶，
请你　多邀　客人来，待客自有　苞谷酒，

3 1 2 1 2 3 | 5 1 2 1 1 | (5 1 2 1 1) | 6·6 6 3 |
摆手摆得秧门开。　　　　　　　　　夏季山里
核桃板栗满山采。　　　　　　　　　冬季盼你

非遗保护与湘西
土家族毛古斯舞研究

5 3 5 3 1 | 6 1 2 3 5 | 3 2 2 1 2 | 5 1 2 3 5 |
好凉　快，木叶　吹歌引　你　来，锦鸡　画眉
踏雪　来，挖土　锣鼓闹　山　涯，给你　猎枪

1 1 3 2 1 | 2 5 6 5 3 | 5 - | 5 6 1.6 6 5 3 | 3 2 1 2 0 |
绕你飞，同志哥　哎，　　山花烂　漫任你摘，
去打猎，同志哥　哎，　　鹿子野　猪任你抬，

5.1 2 1 2 | 1 - | 6.6 6.5 | 4 4 1 6 4 5 6 | 5 3 1 2 |
任你　摘。}冬冬喳　冬冬喳冬冬喳　喳喳冬，
任你　抬。

5.1 1 3 | 5 3 3 5 | 6.5 5 6 | 1 5 6. 6 - | 1.6 6 5 3 |
山外的同志　山下的哥哎，　　{摆手堂前
　　　　　　　　　　　　　　　请到土家

2 5 6 5 | 6.3 3 2 1 | 5.1 2.1 | 1 - ‖ 5.3 3 2 1 |
情满怀，摆手堂　前情　满　怀。请到土家
摆手　来，

2 5 6 1 | 1 - | 1 - | 1 - | 1 0 ‖
摆手　来。

第六章　湘西土家族毛古斯舞与摆手舞的比较研究

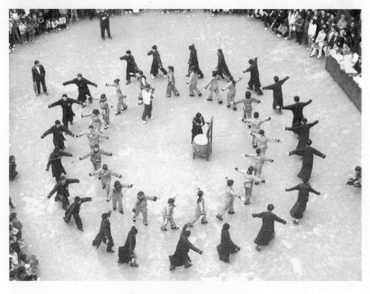

**土家族摆手舞表演场景①**

摆手舞由打击乐队伴奏,乐器以锣和鼓为主,有时也用大号和唢呐作为伴奏乐器。摆手舞表演时,常由一人或两人在摆手堂中心击鼓敲锣,通过锣、鼓的节奏来控制舞蹈队形和动作的变化,起指挥的作用。伴奏曲牌随舞蹈内容的不同而各异,如"单摆""双摆""磨鹰闪翅""撒种"等都是常见的伴奏曲牌。曲牌节奏随舞蹈动作的不同而各异,表现劳动动作时,节奏快慢有致;表现战斗动作时,节奏高亢激越;表现追忆祖先动作时,节奏舒缓而庄重;表现生活动作时,节奏舒缓。摆手舞三种舞姿的伴奏锣鼓谱如下:

单摆:‖: 点 列 列 咚咚 ｜ 点 咚 列 咚 点 咚咚 :‖

双摆:‖: 点 咚 ｜ 点 咚 ｜ 点 咚 乙 咚 ｜ 点 咚 :‖

回旋摆:‖: 点 咚 ｜ 点 咚 ｜ 点 咚 点 咚 ｜ 点 咚 乙 咚 ｜ 点 咚 :‖

---

① http:www.julytrip.com.

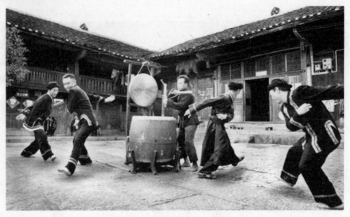

摆手舞表演场景（彭涛摄）

## 第二节 相关论域之比较

同为土家族传统舞蹈文化，毛古斯舞与摆手舞都具有悠远的历史、多元的价值、丰富的内涵，但又有着各自的独特个性。本节主要从历史渊源、艺术风格、表现内容以及功能价值等方面的比较，揭示二者的异同。

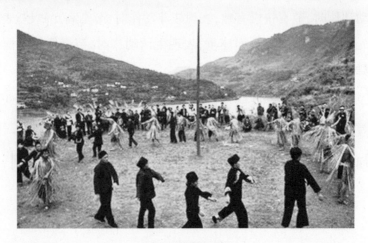

毛古斯跳摆手舞

第六章　湘西土家族毛古斯舞与摆手舞的比较研究

## 一、历史起源的比较

由于土家族最初没有自己的文字,因此有关毛古斯舞、摆手舞的起源都没有确切的文字记载。土家族民间也传流有毛古斯舞、摆手舞有各种版本的说法。但从民间传说和后世的文献史料中的记载来看,有一点是大家认同的,即二者都与土家先民的宗教祭祀仪式有着紧密的联系,说明二者都有着悠远的历史。此二者的起源不仅与土家先民生活的地域环境、社会变迁和生产劳动息息相关,而且与土家人的思想观念、宗教信仰和审美理想密切关联。

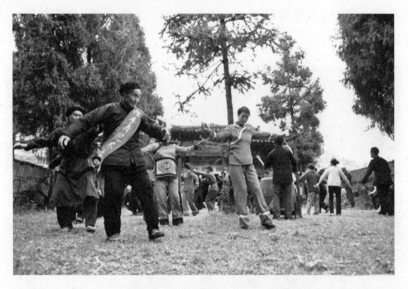

**土家族摆手舞表演场景(沈鸿俊摄)**

湘西州各县志、厅志中均记载,毛古斯舞、摆手舞产生于湘西土家族民间祭祀仪式中。"土家初民同其他民族一样,把宇宙中的各种超自然现象视为不可冒犯的灵神,认为天地神、祖先之魂、鬼、怪、精之灵对人的生命与运势具有绝对的影响力。这种原始观念与信仰逐步形

成的自然崇拜、图腾崇拜和祖先崇拜"①在毛古斯舞与摆手舞中都有鲜明的印记。

古时候,土家族人聚居地地势险恶、山高林密、交通闭塞、人烟稀少,土家先民在此过着上山打猎、下河捕鱼的生产生活。受恶劣的自然条件、不发达的社会生产力,以及原始先祖蒙昧等因素的影响,土家先民常常祈求得到神灵、祖先的保佑。因此,逢年过节,他们结伴而歌、相邀而舞,祭祀祖先,祈求人丁兴旺、风调雨顺。于是创造了毛古斯舞、摆手舞等祭祀祖先的原始舞蹈艺术形式,湘西土家族聚居区存留的毛古斯舞、摆手舞中,至今仍然继承了原始的祭祀习俗。祭祀的对象有山神、土地神等神灵,有土司王等民族英雄,有的地方还祭祀八方大神等。

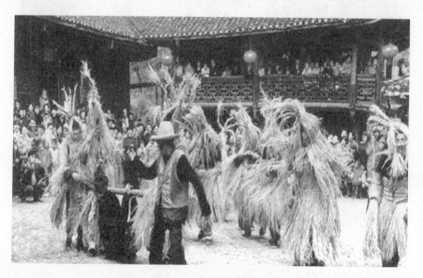

毛古斯舞"打猎归来"表演场景

在土家族民间还有这样的说法,即认为他们的祖先是身穿茅草、树皮的"毛人"。在原始社会时期,他们靠打猎、捕鱼、采摘野果为生。

---

① 张子伟.湘西毛古斯研究[J].文艺研究,1999(1):45.

第六章 湘西土家族毛古斯舞
与摆手舞的比较研究

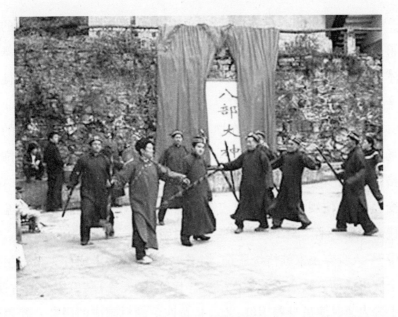

**土家人祭祀八部大神**

土家人在还愿、祭祖等节庆活动中,都要表演毛古斯舞来纪念"毛人"的创世伟业。《龙山县志》记载:土家还信奉八部大神和土王。土家人聚居地区,都建有八部大神庙和土王庙,也叫摆手堂。每年农历正月间,土家都到神堂跳"摆手舞",纪念八部大王和土王。旨在求得保佑一方平安。如土家族的《摆手祭祀歌》所唱:"土王神来土王神,土王菩萨显威灵;今日摆手来敬您,保佑我们得安宁。"

## 二、艺术风格的比较

毛古斯舞,作为土家族传统的舞蹈艺术,曾被称为"中国舞蹈的最远源头"。它是土家族为了纪念祖先开拓荒野、捕鱼狩猎等创世业绩而产生的一种原始戏剧性舞蹈形式,融人物、对白、故事情节于一炉,兼具舞蹈的律动性和戏剧的表演性,并有一定的表演程式。以近似戏曲的写意、虚拟、假定等艺术手法表现土家先民渔、猎、农耕等生产内容。

摆手舞,是土家族在祭祀祖先、祈祷过年、喜庆佳节等活动中的一种群众性舞蹈,它集祭祀、祈祷、歌舞、社交、体育竞赛、物资交流、舞蹈艺术与体育健身于一体。以表现土家族人缅怀祖先、追忆民族迁徙的艰辛和反映土家生活为主要内容。

毛古斯舞表演大多穿插在摆手舞中进行,与摆手舞有着相同的表演场域,如"摆手堂""土王祠"等。毛古斯舞最突出的特色在于服饰的风格,表演者身穿草衣树皮,古朴大方,极具原始风情。表演对话时要求变腔变调,使观者辨认不出表演者的真实身份,让人们领略到亘荒时代的原始艺术之美。其表演通常以村寨组队,人数约 10~20 人。表演中,一人身穿土家族传统服饰,饰老毛古斯,代表土家族先祖来主持整个演出活动。其余身着茅草(稻草、棕叶、笋壳等)装扮成小毛古斯。摆手舞表演时演员身着用红、蓝、白、黄四色绸料制成的服装。其表演也以村寨、族性为单位,人数多则成百上千人,称为"大摆手",大摆手在摆手堂进行,规模大,时间长;少则 10 多人,称"小摆手",小摆手规模较小,时间较短。

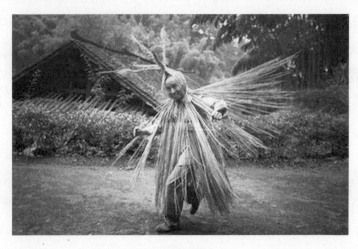

毛古斯装扮

毛古斯舞、摆手舞都是带有浓厚宗教色彩的祭祀性民俗舞蹈,二者的表演都有一定的程式。毛古斯舞由"扫堂""祭祖""祭五谷神""示雄"和"祈求万事如意"等几个程序组成,每个程序中又包含多个情节,如"祈求万事如意"的表演中,就有打露水、打铁、犁田、播种、收获、迎新娘等情节。

摆手舞表演时人们围成多层圆圈,一个领舞,众人随跳。整个演出活动先由土老司手举扫帚,唱起扫邪歌,然后摆手队伍举着龙凤大旗,在一声"喂嗬"中入场,翩翩起舞,热闹非凡。其程式中也有"扫堂""祭祖"等程序。

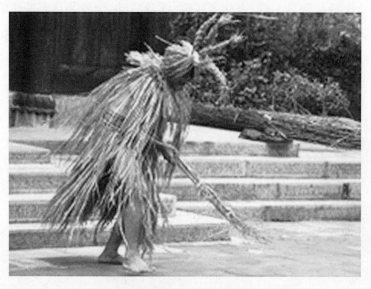

**毛古斯"扫堂"场景**

此外,在毛古斯舞、摆手舞的表演中,音乐都必不可少。其整个表演过程都贯穿着讲土话、唱土歌,并且都用锣鼓伴奏来协调动作和队形的变化。其歌唱都有独唱、领唱众和、众人齐唱等形式,加之击大鼓、鸣大锣,整个场面气势宏浑壮阔,动人心魄。

## 三、动作内容的比较

陈廷亮等人说:"土家族人与所有人类一样都具有模拟本色。在原始社会,土家先民以采集、狩猎为主,贴近大自然的内容是他们舞蹈中的主要形式,与其朝夕相处的鸟兽更是被他们所熟悉。因此,土家先民模仿大自然中的鸟兽情态,将其融入自己的舞蹈语汇中去。这类舞蹈具有较明确的动作性,有一定的外形模拟,有性格化的情趣和内容,并有较浓郁的民族色彩。"[①]我们认为这样的总结是客观合理的。

毛古斯舞、摆手舞的动作都取材于土家人的日常生产生活。毛古斯舞动作特点别具一格,表演者屈膝,浑身抖动,全身茅草唰唰作响,头上五条大辫子左右不停摆动,表演中碎步进退,左右跳摆,摇头抖肩。毛古斯舞常见的表演动作有打露水、扫进扫出、围猎、获猎庆胜、修山、打铁、犁田、播种、收获、打粑粑、迎新娘等。

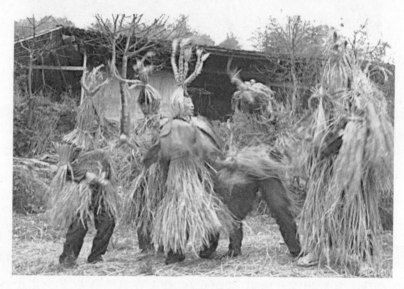

毛古斯舞"抬猎物"场景

---

① 陈廷亮,李蕾.土家族舞蹈中的动物仿生学[J].湖北民族学院学报(哲学社会科学版),2007(3):2.

毛古斯演出有情节、有人物、有语言及其他的故事内容。其形式相当自由,不受内容的限制。可歌可舞,抑或翻跟头、打秋千、玩杂耍、做游戏。但以对白为主体,方式灵活多样,观众也可答话插白。毛古斯表演,规模大者要跳六个晚上,大致以土家族的"生产""打猎""钓鱼""读书""接亲""接官"等为内容,粗线条地勾勒出土家族从远古走到现在的发展历史。

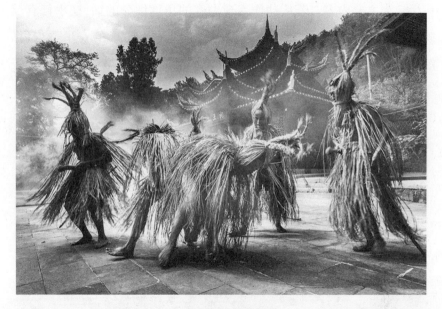

**毛古斯表演场景①**

摆手舞不仅是民间一种娱乐和健身性质的体育活动,亦是舞台上独树一帜的艺术奇葩,正如土家一首《竹枝词》云:"摆手堂前艳会多,携手联袂缓行歌。鼓锣声杂喃喃语,袅袅余音嗬吔嗬。"摆手舞的舞姿有单摆、双摆、回旋摆等,分为大摆手和小摆手。在长期发展变化中,各地舞姿不完全相同,但其基本的动作韵律是一致的,即都要求顺拐、屈膝、颤动、下沉。顺拐是摆手舞最主要的特征,要求手脚配合默契,手脚

---

① http://www.pop-photo.com.cn/thread_1883448_1_1.html.

同向,动作一致。并且要以身体的律动带动手的甩动,手摆动的幅度不能超过双肩,摆动线条流畅、自然、大方;屈膝要求上身摆正,脚掌用力,膝盖向下稍稍弯曲;颤动是脚部与双臂的小幅度抖动;而下沉指在伴奏重拍时身体有一种向下坠落的感觉。

摆手舞表演内容与祭祀有关,也与风俗相连。大摆手,舞蹈中有复杂的军事狩猎内容,还摆出套路阵法;小摆手舞蹈以反映土家人的农耕生活为主要内容。若从动作表现内容的角度细分的话,摆手舞有反映土家人狩猎生活的狩猎舞;有表现土家人农事生产的农事舞;有描绘土家人日常生活的生活舞;等等。

**摆手舞表演场景(黎芳摄)**

从舞蹈动作及其表现内容的视角看,毛古斯舞、摆手舞二者之间有诸多的共性特征。在动作形态上,都要求弯腰屈膝、左右摆动等;在表现内容上,摆手舞中的从事农事生产及日常生活的动作,如挖土、撒种、砍火畲、烧灰积肥、织布、插秧、种苞谷、打蚊子、打粑粑、抖跳蚤等,以及反映商品买卖的情节,都与毛古斯舞的动作与表现如出一辙。

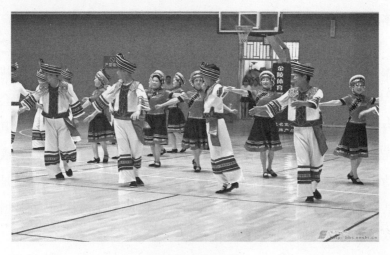

**摆手舞表演场景①**

## 四、社会功能的比较

毛古斯舞、摆手舞都是土家族先民创造,世代传承下来的精神财富。它们都渊源于土家先民的宗教祭祀活动,但又不是一种独立的、纯粹的艺术形式,而是依托于土家人的生产劳动、日常生活而存在的,往往反映着土家族特有的生产生活、民俗风情、心理特征、审美追求等,成为土家族传统文化的综合载体,在土家民众的社会生活中具有重要的功能价值。

第一,毛古斯舞、摆手舞都是湘西土家族有着悠久历史的文化遗产,至今仍保留了土家族原始的自然崇拜、图腾崇拜和祖先崇拜,以及上古时期遗存下来的诸种精神符号。它们不仅拓展了土家族古老历史的文明历程,而且还在人类社会的历史演进中不断融入土家人的生产生活,赋予其新的内容。它们以史诗般的结构和炽热的色彩,向人们展现出一幅气势磅礴的土家民族历史画卷和风情浓郁的生活画卷,成为记录土家历史文化的鲜活画卷,也是世人了解土家族文明的重要

---

① http://bbs.enshi.cn/thread-429870-1-1.html.

载体。

　　第二，毛古斯舞与摆手舞，都是集歌、舞、乐、剧于一体的庞大艺术载体，表现开天辟地、人类繁衍、民族迁徙、狩猎捕鱼、桑蚕绩织、刀耕火种、古代战事、神话传说及饮食起居、日常生活等广泛而丰富的社会生活内容，并带有浓重的原始宗教色彩。都是众人参与的艺术形式，其对祖先的敬仰、祭拜，从本质上说，是土家人共同的精神信仰。二者表演的动作，如狩猎、砍火畲、播种、收割等对生产场景的再现，强调的是具有共同语言、地域、经济生活及心理特征的民族文化的认同感，是增强民族凝聚力的一种艺术存在方式。

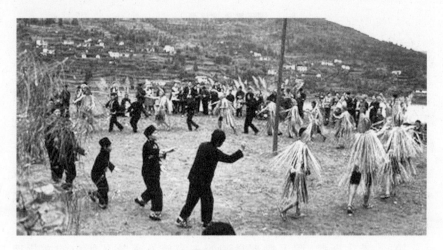

**摆手舞表演场景**

　　第三，毛古斯舞、摆手舞，既是土家族民俗活动的主要呈现方式，也是世人难能可贵的审美对象，兼具娱乐性和审美性。二者奇特多趣的身体动作，在表现特定内容的同时，也使表演者达到情绪宣泄、身心欢娱的目的。而对于欣赏者而言，也能从中得到愉快情感的体验和审美的享受。可以说，不论是毛古斯舞还是摆手舞，其形成的足迹、塑造的形象、彰显的内涵等，涉及艺术、文学、历史、民俗等多个领域，充分展现了土家族人民的文化艺术审美观念，体现了土家族民众高尚的审美情

趣和崇高的审美理想。没有这样的情趣和理想,土家族民众就不可能认识到这样优秀的传统文化遗产,传承就更加谈不上了。同时,也是土家族人民在历史的发展中不断赋予了它们以丰富的艺术内涵,并在传承实践过程中,以进步的思想观念、熟练的表演技巧、良好的艺术修养去加工、改造、创新、发展,将它们的意蕴内涵和外部环境完美地统一起来,成为土家人审美心理追求的展现方式。

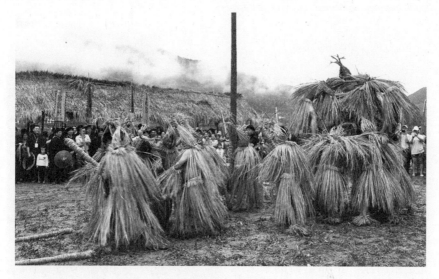

**毛古斯舞表演场景**

第四,当今时代是一个开放的时代,是一个需要交流的时代。毛古斯舞和摆手舞作为土家族人民创造的精神产品,集中体现着土家人的精神风貌、审美取向,孕育着土家文化发展的内涵和动力。它们不仅是土家族文化的象征和标识,而且是增进土家族人民与外界交流的纽带,也是土家族对外宣传的一个窗口、一张名片,对于提升土家族文化的核心竞争力和社会影响力,都有着举足轻重的作用。

# 第七章 活态现状与发展对策

湘西土家族毛古斯舞是土家族聚居区广为流传的一种原始的祭祀型戏剧性舞蹈艺术样态,是土家族传统文化的精髓,于2006年被国务院批准列入首批国家级非物质文化遗产保护名录。如徐建新所说:"传统是条河流。正如生命的来来去去和新陈代谢一样,文化自诞生之时起就自动走向灭亡;因此在传统这条大河的两岸,

与国家级传承人彭南京(左)合影

一边是延续至今的'活态文化',一边则是逐渐消逝的'故态遗产'。"①在当今城镇化建设加快发展的进程中,各种新兴文化层出不穷,人类观念更新换代,作为传统文化遗产的湘西毛古斯舞赖以生存的生态环境日益遭受破坏,其传承现状不容乐观,其发展前景令人担忧。使土家族毛古斯舞的艺术生命健康持久地延续下去,使其蕴含的深邃历史文

---

① 徐新建.传统是条大河——从文化兴衰看人类遗产[J].中南民族大学学报,2007(9):6.

化价值通过创造性转换,从而得到更好的生存,是我们所肩负的职责和义务。

## 第一节 活态现状

### 一、现存分布

20世纪以来,我国经济迅猛发展,各种新兴文化艺术样式、新型传媒技术的发展,人们思想观念的更新,使传统的文化艺术——毛古斯舞的生存空间面临着巨大的挑战。不论是毛古斯舞的演剧形态还是活态存在,都处于艰难的境遇之中。调查显示,目前湘西土家族毛古斯舞主要分布在龙山县贾市乡吐兔坪村、龙山县坡脚乡卡柯村、龙山县隆头镇捞田村、龙山县靛房镇石堤村、永顺县大坝乡双凤村、保靖县龙溪镇土碧村、古丈县断龙乡小白村等地的土家族聚居区。这些地区由

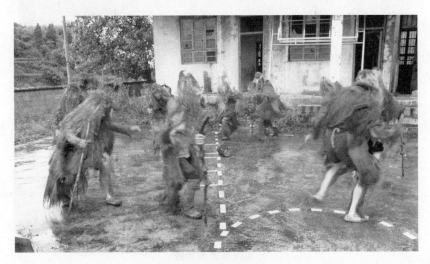

**毛古斯舞表演场景**

于地处偏远,交通欠发达,长期以来都处于半封闭的状态,加之政府部门、村民对保护与传承毛古斯舞比较重视,因此毛古斯舞较好地保存了下来。从实地调查掌握的材料来看,各地的毛古斯都有约定俗成的表演习俗和表演程式,但演出版本、演员服饰装束的材料是有差异的,这已经在前文有所阐述。

## 二、表演现况

湘西土家族毛古斯的演出,历来都是土家族传统节日"社巴"的重要组成部分,长期以来都以"社巴堂"为主要演出场所。如今,人们逐渐认识到毛古斯舞的艺术魅力和文化价值,纷纷对其内涵进行挖掘,并赋予其新的生存空间,将它独立出来,搬上舞台。如今毛古斯舞的表演场地除了举行民俗活动的"社巴堂",还有审美的舞台。毛古斯舞从原来的紧跟在摆手舞之后的演出,发展成独立的舞台表演艺术。

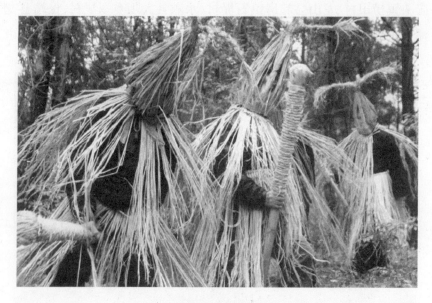

**毛古斯表演场景**

由于湘西土家族毛古斯舞分布地域自然环境、语言音调、风俗习惯等的不同，表演内容有细微差异，装饰毛古斯的材料也不甚相同。但是，毛古斯的表演风格是一脉相承的，即表演都有简单的故事情节、人物装束、角色对话，以及请神、敬神、表演、送神等演出程序。并且在表演中都要讲土家语、唱土家歌，其语言含糊，动作粗狂，原始古朴。同时，还在表演中增加了丰富的音响来增强舞台效果。传统的毛古斯表演是没有乐器伴奏的，只有原始的吆喝声、简单的道具敲击声和即兴的拍手声。而今的毛古斯舞表演不仅丰富了原始的吆喝声，将土家族山歌、小调、劳动号子等都融于其中，而且还增加了牛角号、咚咚喹、土喇叭等土家族特色乐器演奏的曲调，并且其表演较之传统更显灵活。除了继续延续传统的表演内容和表演程式外，还将其单独搬上舞台，赋予其高难度的动作、清晰的语言，体现去粗存精的时代品格。如《示雄》传统表演中的"杂种"话语，在表演的舞台上已经再也听不到了；使用的道具、服饰装扮，都呈现出精美的舞台艺术化处理效果。

## 三、参与人群

湘西土家族毛古斯舞的表演人员以土家族人为主，有时也有苗族等其他人参与其中。当地的老毛古斯艺人反映，传统的毛古斯舞基本上是土家族人在村子里演，不论男女，也不分老少，都可以参与其中。可以说，毛古斯舞是组成土家族人生活的一个重要部分，逢年过节，村民会自觉地聚集起来表演。

随着时代的发展，现今被搬上舞台的毛古斯舞多了几分表演的属性，甚至打上了商业的烙印。舞台上，毛古斯舞表演人员不仅有土家族，还有苗族、瑶族、侗族等人参加，年龄有大有小、演员有男有女。演员文化程度参差不齐，从事职业范围十分广泛，可见现在的毛古斯舞的影响力之大。

当问起"你们为什么参与毛古斯舞表演"时，回答可谓五花八门。

有人是出于娱乐,有人是为了锻炼身体,有人是为了社会交际……当然,对于土家族民间的老毛古斯艺人来说,或许传承先祖的文化遗产才是他们内心的自觉,才是他们不计报酬、致力于毛古斯舞表演传承的真正目的。

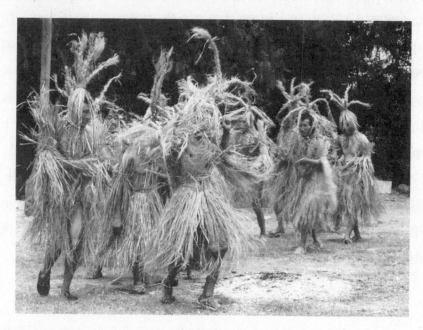

**毛古斯表演场景**

## 四、传承方式

湘西土家族毛古斯舞,自产生以来,一直是土家族传统节日"社巴"的重要组成部分,历来伴随着摆手舞在"社巴堂"中表演。如果我们将这种传承方式称为传统传承的话,那么毛古斯舞搬上舞台演出就是创新的传承方式。综合起来,我们以毛古斯舞存在的具体时空为依据,认为传统节日传承、商业演出传承、交流学习传承等,是当代毛古斯舞最主要、最常见的传承方式。

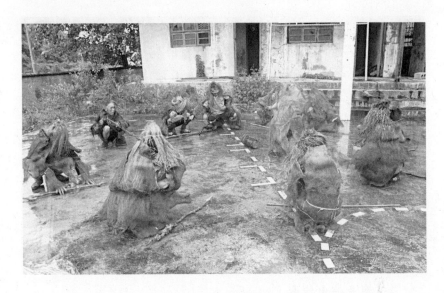

**毛古斯表演场景**

（一）传统节日传承

湘西土家族毛古斯舞作为土家族人世代传承的文化精品和精神食粮，作为土家族人的精神寄托，不论是过去、现在还是未来，都是也必将是土家族人在传统节日用于祭祀先祖、崇尚神灵的主要手段。在湘西土家族聚居区，居民从小就受毛古斯舞耳濡目染，参与毛古斯舞活动构成土家族人生产生活的一个重要内容。逢年过节，土家族村村寨寨、家家户户都不约而同地参与到毛古斯舞活动中来。可以说，传统节日是传承毛古斯舞最重要的载体，在传统节日中传承毛古斯舞是湘西土家族人的文化自觉。即便是传统文化遭受诸多影响陷入发展困境的当今时代，土家族人依然凭借固有的载体和对文化坚守的毅力努力传承着这一不可多得的文化遗产。幸运的是，在社会愈发发展、愈发进步的时代，人们的寻根意识也日益浓烈，除了土家族人的坚守，毛古斯舞也得到了政府文化部门的重视。如土家族各级政府部门举办的传统年节也在积极地为毛古斯舞的传承创设有利的时空环境和时代氛围。

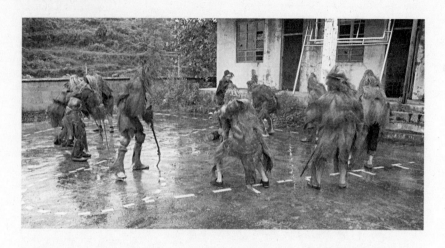

毛古斯表演场景

(二) 商业演出传承

在国家大力倡导非物质文化遗产保护与开发的大背景下,传统的毛古斯舞进入商人的视野,渗透到旅游等多个领域。商人将毛古斯舞开发成了商品,四处演出;旅游业将毛古斯舞作为增色的重要手段。譬如,张家界市专门成立了"张家界毛古斯文化传播有限公司""土家族民俗文化表演队"等,将毛古斯从原始的乡间带到喧闹的城市,让城市

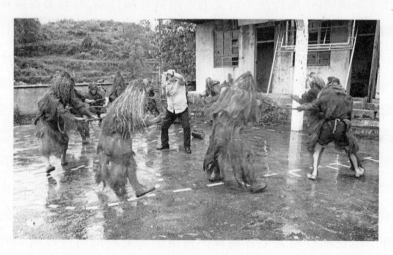

毛古斯表演场景

人领略乡土的气息;湘西各大风景名胜区,如凤凰古城、武陵源景区等地,几乎每个景点都有专门的毛古斯舞表演团队。这些商业演出在一定程度上对毛古斯舞的传承发展是有积极贡献的。但是我们也不得不防止传统文化的过度、泛滥开发,导致传统文化"转基因"现象的发生,否则,毛古斯舞也就失去了它的本真性。一旦如此,损失的不仅仅是一种文化,而是人类身份的标识。

(三)交流学习传承

自20世纪50年代以来,毛古斯舞的价值逐渐进入人们的视野。还记得为了找寻土家族人身份的象征,专家学者考察毛古斯舞的场景吗?还记得毛古斯舞是国家确立土家族为单一民族的依据吗?这些都是确确实实发生在20世纪50年代的事情了。也正是这一发现,引来了越来越多的专家学者的目光,他们深入乡间,搜集、整理资料,探寻毛古斯舞的文化内涵,发表了一批学术成果。随着毛古斯舞研究的不断深入,其丰富的文化意蕴、多元的社会价值,逐渐得到人们的认可。各路专家、各方学者纷纷前往采风,当地建立各种毛古斯舞传承基地,政府实施毛古斯舞"走出去"战略,研究机构举办毛古斯舞研讨会,举办毛古斯舞文化会演等,都在交流中传承着毛古斯舞这个不可复制的文化遗产。

(四)政府保护传承

所谓政府保护传承,主要指政府部门、文化院团、文化馆站以及教育机构对毛古斯舞采取的保护和传承行为。湘西土家族毛古斯舞作为国家级非物质文化遗产,得到了国家、省、市、县四级政府的保护,不仅出台了相应的保护政策、措施,而且还给予了一定的经济扶持,积极创设毛古斯舞"宣传窗"、举办毛古斯舞文化节等;各级文化院团也积极引入毛古斯舞作为文化传承的主要内容;土家族文化馆站组织专人负责毛古斯舞活态存在资料的记录、整理工作;土家族教育机构,如各中小学建立毛古斯舞传承基地,聘请毛古斯舞艺人到学校授课,将毛

古斯舞引入校园,引进课堂,组建毛古斯舞表演队;土家族各大报刊、电视媒体刊载和播放毛古斯舞相关专题……人们都在自觉承担保护、传承民族民间文化的责任,为毛古斯舞文化艺术的弘扬和传播做出了自己的贡献。

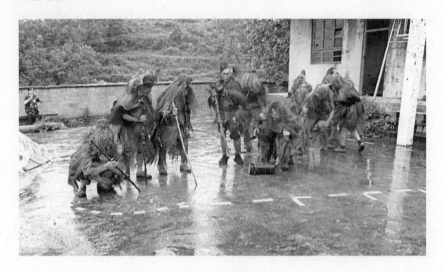

**毛古斯表演场景**

## 五、保护现状

20世纪50年代以来,湘西土家族毛古斯舞的价值受到各级政府文化部门、各方专家学者的广泛关注。他们纷纷为毛古斯舞的抢救、保护和传承献计献策,取得了卓有成效的成就。当地土家族政府以及村民配合各级部门文化工作者搜集、整理毛古斯舞的文献资料。当地政府部门制定了毛古斯舞保护的相关政策措施,并拨出专门款项用于抢救、保护毛古斯舞;鼓励毛古斯舞民间艺人传承和创作,并将毛古斯舞艺人聘请到各地传承基地教学,组建毛古斯舞表演队,创建毛古斯舞传习学校,组织毛古斯舞参加各类文艺活动,组织专门演员开展毛古斯舞理论研究,刊发出版了一批具有较高学术价值的研究成果。各大媒体开设毛古斯舞专栏,各村镇创建毛古斯舞宣传栏。特别是近年来,

在政府的统一部署下,先后开展毛古斯舞进校园、进企业、进社区等活动,为保护、传承和发展毛古斯舞做出了一定的贡献。

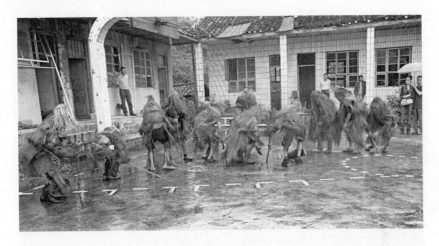

毛古斯表演场景

## 第二节 存在问题

当今时代,科学技术迅猛发展,新兴文化层出不穷,新型媒介风云四起,冲击着传统文化的生态环境,影响着人们的思想观念。传统文化面临着濒危的尴尬境遇,成为亟待保护与抢救的文化遗产。"正在消失的不仅是一个有象征意义的'早餐',文化遗存的背后,是我们理解和感应世界方式的变迁。那么,它能继续在这个城市、在民众生活和情感里存在? 存在的背后到底有多少消失? 消失的又何止是那些看得见、摸得着的历史文化遗存的实体?"[①]从20世纪80年代以来,各种娱乐方式和现代艺术大量涌入,新型媒介迅速发展,一方面极大地丰富

---

① 杨和平.处州乱弹活态现状研究[J].中国音乐,2013(4):74.

了人民群众的精神文化生活,另一方面也在改变着人民群众的审美需求。受此影响,传统的文化艺术遭受冷落,毛古斯舞的健康传承与持续发展面临着诸多亟待化解的问题。

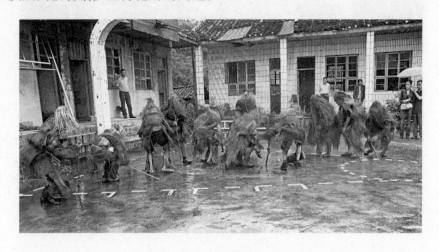

毛古斯表演场景

## 一、传承后继乏人

传承人是传统文化得以传续的关键。"历朝历代,除了一大批彪炳史册的军事家、哲学家、政治家、文学家、艺术家以外,各民族还有一大批杰出的民间文化传承人,后者掌握着祖先创造的精湛技艺和文化传统,他们是中华伟大文明的象征和重要组成部分。当代杰出的民间文化传承人是我国各民族民间文化的活宝库,他们身上承载着祖先创造的文化精华,具有天才的个性创造力……中国民间文化遗产就存活在这些杰出传承人的记忆和技艺里。代代相传是文化乃至文明传承的最重要的渠道,传承人是民间文化代代薪火相传的关键,天才的杰出的民间文化传承人往往还把一个民族和时代的文化推向历史的高峰。"①

---

① 冯骥才.民间文化传承人:活着的遗产[J].文汇报,2007-05-10(005).

然而,由于受经济全球化、外来文化的影响以及现代先进新兴传媒手段的冲击,青年一代的审美观念发生了很大变化。调查得知,湘西土家族民间青壮年劳动力大部分外出打工,而年轻的学生又忙于学业,留守村寨的90%以上都是老人和妇女。并且大多老人年迈体衰,而农村妇女又忙于生计,他们根本没有精力也没有时间去从事毛古斯舞传习活动,造成毛古斯舞传承人断层。

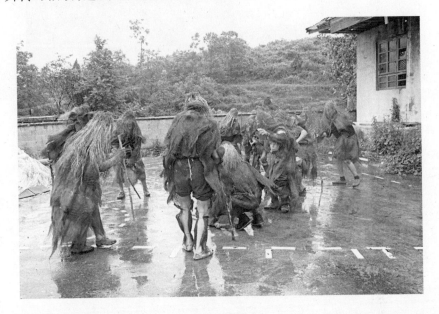

毛古斯表演场景

## 二、传承环境渐失

从湘西毛古斯舞传承的自然生态环境来看,湘西土家族自古以来就居住在崇山峻岭之中,交通不便、信息受阻。长期封闭的状态,使土家族人很少有机会与外界交流,其文化也一直处于一种自生自灭的生存状态。毛古斯舞始终伴随着土家族人的民俗活动而存在,逢年过节,毛古斯舞都是土家族人用来祭祀先祖、告慰神灵的重要方式,当然也是土家族人精神文化的寄托。每逢接待宾客,热情大方的土家族人,都

以原始古朴的毛古斯舞接待,可见毛古斯舞已经是土家族民众流淌的血液。但是,在当今城镇化加速发展的背景中,原始的土家村落已经失去了原始的风貌,毛古斯舞表演的"社巴堂"多数已经不复存在,毛古斯舞的演员与观众也在悄悄流失,毛古斯舞赖以生存的生态环境已经遭受严重的破坏。

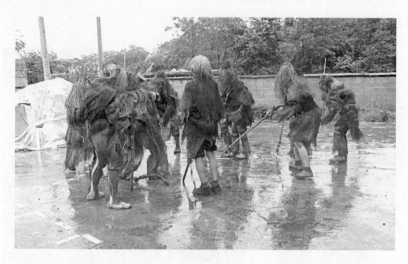

毛古斯表演场景

## 三、保护开发过度

受多元文化需求和市场经济的影响和冲击,大众的审美趣味确实发生了极大的变化。从发展的角度说,与时俱进地更新思想观念,积极努力地借鉴多元文化,合理适度地开发传统文化,是无可厚非的,也是能得到理解的。但是没有传统根基的更新,放弃传统基因的借鉴,无视独特个性的开发,对于传统文化的保护、传承和发展,是有百害而无一利的。鲁迅先生就曾指责过精英文化过多地干涉民间草根文化:"歌,诗,词,曲,我以为是民间物,文人取为己有,越做越难懂,弄得变成僵

石,他们就又去取一样,又来慢慢绞死它。"①追求文化多元、崇尚经济利益,原本没有什么错,但从传统的视角说,毛古斯舞表演的目的并非金钱崇拜,而是祭祀先祖、告慰神灵。但由于经济的发展,湘西土家族聚居区的生活面貌发生了极大的变化,他们的价值取向和审美追求等也随之改变,加之经济利益的驱使,毛古斯舞已经成为旅游的资本,配上壮观的舞台、奢靡的灯光、华丽的装束,毛古斯舞的本真面目已不复存在。或许您会以"不上舞台何以传承"来反驳,这没有什么奇怪。我们指出来的目的在于呼吁防止"转基因"毛古斯舞的产生。

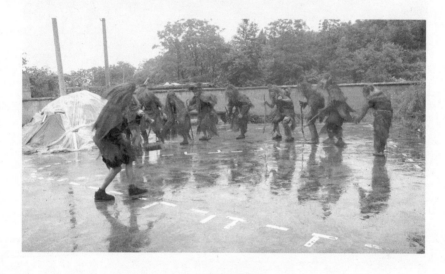

**毛古斯表演场景**

## 四、竞争动力不足

当今世界,文化越来越成为民族凝聚力和创造力的重要源泉、提高国家综合竞争力的重要因素和经济社会发展的重要支撑。在全球一体化的大背景下,国外文化猛烈冲击我国传统文化,毛古斯舞的保

---

① 鲁迅.书信集·致姚克//鲁迅.鲁迅全集(第12卷)[M].北京:人民文学出版社,1981:339.

护、传承和发展对于湘西土家族民众来说显得尤为重要。毛古斯舞是土家族人智慧与文明发展的结晶,是他们进行交流的情感桥梁和精神纽带,更是土家族历史文化发展的"活态"见证。在当代错综复杂的背景下,因工作上不重视、经费上不支持等多重因素的影响,毛古斯文化在各行业的竞争力较弱,甚至是日趋减弱,严重地制约着毛古斯舞的发展。

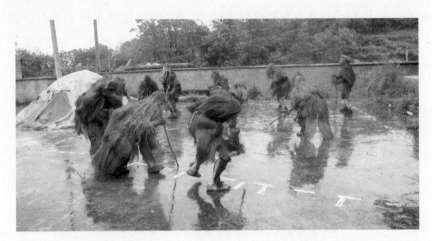

**毛古斯舞表演场景**

## 第三节　发展对策

由于政治、历史、经济、文化等多方面的影响和制约,我国保护、传承传统文化的意识自觉较晚。进入市场经济时代、城镇化进程时期,"留住乡愁"的重要性受到广泛认同,却又在实际的操作中产生了偏差。如重申报、轻保护,消极应付的保护,被动仓促的保护,等等,都不利于传统文化的传承和发展。

湘西土家族毛古斯舞,作为国家级非物质文化遗产,作为一个有故事情节、有服饰装束、有人物对白和一套演出程式的戏剧性舞蹈形态,其具有的多元价值是不容置疑的。而今其面临濒危的处境,我们需要冷静地思考:如何才能让其艺术生命延续,为我们所用,为社会发展服务。

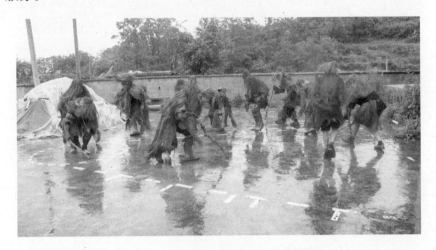

**毛古斯舞表演场景**

## 一、创新传承理念

理论是实践的先导,没有正确的理论支撑,毛古斯舞的保护与传承就很难取得突破性进展;没有与时代相适应而又与传统相承接的传承空间,毛古斯舞的传承也就无从谈起。因此,在充分认识毛古斯舞艺术文化多元价值的基础上,很有必要探索其创新传承之路。没有与时俱进的创新,毛古斯舞的传承将远离时代。我们认为毛古斯舞的创新主要是内容的创新,在创作上,毛古斯舞的创作理念要与时代发展同步,要融入当代人的生活观念和审美理想,这样才能真正做到不被时代淘汰。我们的创作人员要积极努力创作出符合当代大众审美需求、具有浓厚民族特色而又充满活力的作品,竭力创作出一批贴近民众现实生活、反映时代进步又充满民族情感的经典作品。在服饰装扮、人物

对白等形式上,既要保持毛古斯舞固有的原始风貌,又要合理地借鉴现代艺术元素,赋予其与时俱进的意蕴内涵。这样才能使古老的毛古斯舞获得更加丰富的艺术表现,也才能使毛古斯舞传播到五湖四海。

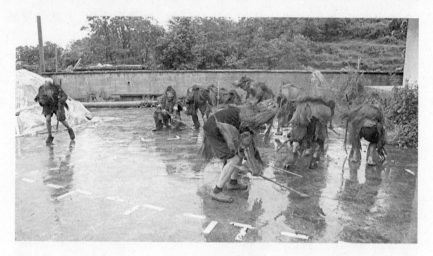

毛古斯舞表演场景

## 二、加强传人培养

文化是人的创造物,而人是文化传承的重要载体,一切文化都是人的文化,离开了人,一切文化的传承都将无从谈起。靳之林说:"非物质文化遗产的抢救保护问题,应首先着眼于人的抢救保护,而不只是让它进入历史典籍和博物馆。物质文化遗产的保护是物质的保护,作为精神文化遗产的保护是人的传承,是活态文化的传承。在这里,'保护'二字的内涵就是传承,不能传承何谈保护?我们希望在亿万群众的社会生活中看到民族精神文化的传承发展。"[1]

田野调查表明,传承毛古斯舞的民间艺人趋于老龄化,并且,大多年事已高,有些还体弱多病。加之青年一代为了生存需求,又受到外来

---

[1] 靳之林.关于中国非物质文化遗产的抢救、保护与传承、发展[Z]//中国艺术研究院.人类口头和非物质遗产抢救与保护国际学术研讨会,2002:34.

文化的冲击,没有兴趣来学毛古斯舞。即使有新一辈的人愿意来学习毛古斯舞表演技艺,也都还处在学习和发展时期,造成当代毛古斯舞表演"青黄不接"的局面,尤其缺乏毛古斯舞专门的创作人才,这对于保护、传承和发展毛古斯舞是极其不利的。

故而,完善、健全传承人培养机制,保护好健在的传承人、培养好后备传承人,是目前保护、传承毛古斯舞最重要、最艰巨的任务。政府、文化部门应加强对"活态"传承人的保护,给予一定的经济补助和政策优惠,拨出专门款项,用于鼓励他们参加各类演出,引导他们做好传授工作,增强他们的文化认同感和自豪感。同时,也要支持他们到地方、到学校等地去培养后备传承人。

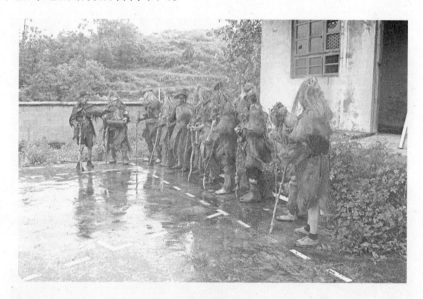

毛古斯表演场景

## 三、创新传承模式

毛古斯舞的保护、传承与发展,首先要增强全民保护意识。社会各界要力所能及地做好毛古斯舞的传承、普及工作。如积极借助各大办刊媒介、网络媒体、电视平台等对毛古斯舞的相关理论、表演实况进行

报道;各类研究团体、传承组织要通过多种方式,如开设专题网站、举办专题会演等,加强对毛古斯舞理论与实践层面的把握。毛古斯舞传承模式的创新,必须要搜集、整理最原始的第一手资料,建立起毛古斯舞成长的历史档案。要确保毛古斯舞的原始遗风得到切实的保存,这就要求有专门的研究人员对其历史文献、音响音像、表演场域等进行专门的整理、研究;毛古斯舞的保护、传承与发展还要坚持传统与发展创新的结合,通过融合现代的艺术元素、时代特点,使毛古斯舞增加新的文化内涵,呈现与时俱进的时代特征。并在此基础上开展富有时代性的民族民间文化演出、比赛等实践活动,使毛古斯舞在传承中发展,不断满足人民群众的文化生活需要。

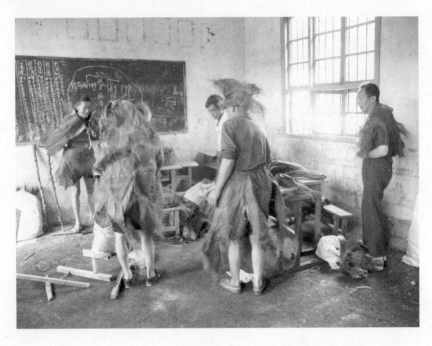

毛古斯"装扮"

## 四、加大扶持力度

湘西土家族毛古斯舞的保护、传承和发展，离不开政府的重视和扶持。政府部门的扶持，是湘西毛古斯舞持续健康发展的有力外因。相关部门要制定相关的保护政策，进一步规范和完善保护好、传承好、发展好毛古斯舞的法律法规，制定毛古斯舞传承艺人的奖励制度、考评制度以及优惠政策等，积极吸引新一代人群加入毛古斯舞传习的队伍，激发新生代的文化传承潜力，为毛古斯舞的长远发展储备新兴力量。政府应在毛古斯舞传承生态上给以更多的经济资助，改变因资金缺乏而没有固定表演场所的现状。同时，政府也应拨出专门的款项用于安抚传承人，用于培养毛古斯舞后备生力军。还要出面组建完善的毛古斯舞管理机制，确保毛古斯舞得到有效的管理，以便及时解决毛古斯舞在现实传承中遇到的各种困难。

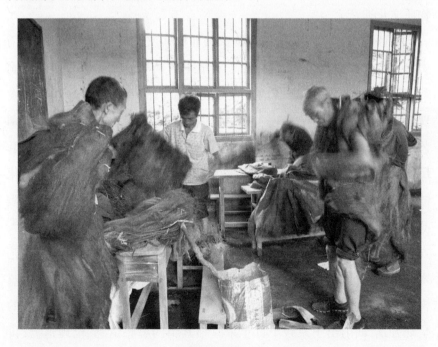

毛古斯"装扮"中

# 结 语

湘西是我国著名的历史文化名城之一,境内土家族人在长期的劳动生产实践活动中,凭借着勤劳和智慧,创造并世代传承了绚丽多彩而又风格独具的文化艺术样态。它们不仅反映着湘西土家人独特的地理环境、社会生产、民风民俗、宗教信仰等,并且许多都已成为弥足珍贵的文化遗产。既有弥足珍贵的物质文化遗产,也包括绚丽多姿的非物质文化遗产。

湘西土家族毛古斯舞作为国家级非物质文化遗产保护项目,其历史源远流长。史料记载,早在几千年前毛古斯舞就广泛流布在湘鄂渝黔交界处的土家族人聚居地。它是在原始祭祀仪式活动的基础上发展起来的一种有故事情节、人物角色以及固定演出程式的戏剧性舞蹈艺术样式。它将戏剧、音乐与舞蹈等多门艺术元素完美地融合在一起,反映着土家先民的生产生活、审美诉求、思维方式等,记录着土家文化的历史变迁,不仅具有丰富的历史文化意蕴,而且还形成了独特的表演风格。其动作内容别具一格、表演形式灵活自由、服饰装束古朴大方。它是土家族原始先民生产生活习俗的形象写照,是土家族文化艺术的历史记忆,也是土家族人世代传承下来的优秀文化遗产。其中蕴含着丰富的历史与文化信息,融民俗、宗教、艺术于一体,以一种独特的呈现方式,映射出土家族千百年来凝结其中的思想情感、伦理道德、价值观念、审美追求和文化印记。

毛古斯舞与其他纯粹的舞蹈形式不同,采用人物角色、对白、故事情节以及表演动作的戏剧表现手法。通过运用具体动作、人物对话、巧设情节、分场表演,将特定的表现内容连贯地呈现出来,具有戏剧的写意性、程式性、综合性以及虚拟性特征。其表演动作古朴、豪放而粗狂,具有独特的套路和风格。从表演形式的视角看,毛古斯舞的表演有单人舞、双人舞以及群舞三种;从表现内容的层面论,毛古斯舞又大致可分为祭祀舞、生活舞、狩猎舞、采集舞、农事舞以及性器舞等类型;从动作构成的角度来看,毛古斯舞的动作由"八字步""碎步""正步""踏步""磋步""丁字步"以及"花邦步"等主要舞步,和屈膝、下蹲、送胯、叉腰、扭腰、抖身、摆头、虚拳、抖棍、蹦跳行进、大小跳、颤身等肢体动作构成。早期毛古斯舞表演是没有专门的伴奏音乐的,通常伴以人类的吆喝声、拍手声、石头撞击声,以及敲打竹筒的声音来烘托情绪气氛、掌握舞蹈节拍。随着时代的发展、社会的进步,土家人的审美追求获得极大的改观,毛古斯的表演也获得了新的生命。现存毛古斯表演不仅有风格浓郁的土话,而且还有原始古朴的土歌和铿锵有力的鼓吹。

  服饰是毛古斯舞最具特色的方面之一,一般用稻草编织,也有用棕片、棕树叶、芭蕉叶以及芭茅草等做材料的。使用的道具多种多样,大多为土家族日常劳动生活用具,如扫帚、背篓、簸箕、竹篮、锄头、镰刀等。

  毛古斯舞今广泛流传在湘西龙山县坡脚乡卡柯村、龙山县靛房镇石堤村、龙山县贾市乡免吐坪村、龙山县隆头镇捞田村、保靖县龙溪镇土碧村、古丈县断龙乡小白村、永顺县大坝乡双凤村、张家界永定区罗水乡等土家族聚居地,传承的传统剧目有《做阳春》《抢亲》《扫堂》《捕鱼》《打猎》《纺棉花》等。主要传承人有国家级代表性传承人彭英威(已故)和彭南京,省级传承人李云富和彭英宣,县级传承人徐克斌和彭英华。

  湘西土家族毛古斯舞是土家族原始先民生产生活的当代遗存,是

土家族人集体创作、世代传承的结晶。它滋润着土家族文化的土壤,孕育了土家族文化发展的基因,承载着土家族文化的精髓。它不仅具有深邃厚重的文化积淀,而且还彰显着多元的文化艺术价值。

从20世纪80年代以来,各种娱乐方式和现代艺术大量涌入,新型媒介迅速发展,一方面极大地丰富了人民群众的精神文化生活,另一方面也在改变着人民群众的审美需求。受此影响,传统的文化艺术遭受冷落。对此现状,我们要有清晰的认识,及时采取行之有效的保护措施。如张汝伦强调:"人类的文化遗产,需要得到保存和发扬光大;也许这些并非是狭义的现代化的直接目标,但却是人类文明得以生存和健康发展的基本条件,也是现代化能否真正给人类文明得以生存和发展的基本条件。"①

综上所述,我们既不能把湘西土家族毛古斯舞当成"活化石",也不能把它当成"观赏品"。应在"政府主导、社会参与、长远规划、分步实施、明确职责、形成合力"二十四方针的指引下,让广大的民众积极地去了解它、接触它、传承它、发展它,让这支古老的民间舞蹈永远地"跳"下去。

---

① 张汝伦.原道·第2辑·人文知识分子与现代化[M].北京:团结出版社,1995:124 – 125.

# 参考文献

(一)

[1] 金娟.湘西双凤村土家族毛古斯舞的调查与研究[D].中国艺术研究院,2009.

[2] 胡平秀.湘西毛古斯的开展现状及传承发展对策的研究[D].北京体育大学,2012.

[3] 张子伟.湘西毛古斯研究[J].文艺研究,1999(1).

[4] 谢阳.湘西土家族"毛古斯舞"的艺术形态特征与再创造[D].湖南师范大学,2013.

[5] 熊晓辉.土家族毛古斯舞的保护与研究[J].长江师范学院学报,2009(1).

[6] 陈廷亮,王庆.土家族毛古斯舞探讨[J].中南民族大学学报(人文社会科学版),2009(6).

[7] 金娟.土家族毛古斯舞的原始发生[J].西北民族研究,2009(1).

[8] 陆群."毛古斯"戏剧表现形态历史衍变的人类学考察[J].吉首大学学报(社会科学版),2009(1).

[9] 李丹.浅谈毛古斯舞对人的发展的影响[J].前沿,2008(6).

[10] 李继国.土家族民间体育文化的瑰宝——毛古斯[J].体育文化导刊,2004(10).

[11] 杨静.存活在当代文化语境中的古代祭仪——土家族毛古斯与彝族老虎笙之比较研究[J].楚雄师范学院学报,2007(8).

[12] 肖溪格.文化生态视域下毛古斯舞的生存现状探析[J].贵州民族研究,2015(8).

[13] 李继国.对土家族民间体育文化瑰宝——"毛古斯"的研究[J].辽宁体育科技,2004(4).

[14] 王庆庆,田祖国,罗婉红.文化生态保护视域下土家族毛古斯的传承与发展[J].体育成人教育学刊,2015(4).

[15] 邹珺,田红.土家族毛古斯仪式功能的人类学分析[J].柳州师专学报,2009(6).

[16] 邹珺,伍孝成.毛古斯仪式产生源流及传承机制研究[J].民族论坛,2010(4).

[17] 田归林.少数民族村落原生态健身舞蹈的文化功能探析——以湘西州土家族毛古斯舞为例[J].湖北体育科技,2011(5).

[18] 李晓娅.湘西土家族毛古斯舞探密[J].美与时代(下半月),2009(1).

[19] 王松.一个古老艺术的再生与传承——浅析土家族舞蹈"毛古斯"[J].戏剧文学,2007(7).

[20] 卢亚."毛古斯"之谜初探[J].中南民族学院学报(哲学社会科学版),1993(1).

[21] 谢丹,陈乃良.由"毛古斯"看大通舞蹈纹——兼论生殖崇拜与原始舞蹈[J].南昌航空大学学报(社会科学版),2008(3).

[22] 卓妮妮.湘西毛古斯舞蹈的再创造初探[J].民族论坛,2009(4).

[23] 谭欣宜,袁杰雄.湘西土家族毛古斯舞中的"傩"文化[J].大舞台,2012(3).

[24] 王松.对土家族"毛古斯"舞蹈传承与发展的探讨[J].安徽

文学(下半月),2007(7).

[25] 杨静.是戏剧还是祭祖仪式?——存活在当代文化语境中的土家族毛古斯仪式[J].铜仁职业技术学院学报,2011(4).

[26] 李静.论土家族毛古斯舞蹈的艺术特征[J].大众文艺,2011(10).

[27] 宋瑞江,丁客芹.毛古斯舞蹈的传承与发展[J].教育教学论坛,2013(32).

[28] 李怀荪.毛古斯与生殖崇拜[J].民族艺术,1992(3).

[29] 罗列诗.土家族毛古斯舞的艺术特征[J].大舞台,2014(10).

[30] 胡晨.从毛古斯表演看土家族原始文化[J].民族论坛,2012(14).

[31] 黄颖玲.湘西土家族毛古斯舞之初印象[J].上饶师范学院学报,2012(5).

[32] 曹毅.土家文化的瑰宝——"毛古斯"[J].湖北民族学院学报(社会科学版),1993(1).

[33] 陈诗.土家族毛古斯的当代影响[J].大众文艺,2014(24).

[34] 张远满.文化传统中的民俗——关于土家族"毛古斯"的田野考察[J].戏剧文学,2012(6).

[35] 刘诗琦.原始思维下土家族毛古斯舞的文化解析[J].戏剧之家(上半月),2014(3).

[36] 王庆.土家族毛古斯的文化解析[J].音乐时空,2015(11).

[37] 陈诗.古斯的原始性初探[J].大众文艺,2013(17).

[38] 曾维秀."毛古斯"走进北京奥运会[J].新湘评论,2008(11).

[39] 沈光初.土家人的原始风情——毛古斯舞[J].科学之友(上旬),2011(12).

[40] 王松.从"毛古斯"的服饰探询土家族服饰文化的内涵[J].希望月报(上半月),2007(7).

[41] 陈庭茂,彭世贵.毛古斯舞,中国古代戏剧舞蹈的活化石[J].民族论坛,2012(7).

[42] 彭继宽.略论土家族原始戏剧《毛古斯》[J].民族论坛,1987(2).

[43] 胡晨,扁舟.土家"毛古斯":舞动北京"鸟巢"的远古精灵[J].民族论坛,2008(8).

[44] 覃莉.论原始戏剧"毛古斯"的保护与传承[J].戏剧文学,2006(7).

[45] 谭卫宁.毛古斯:土家族民俗考古[J].民族论坛,1993(2).

[46] 于."毛古斯"原始戏剧品格解析[J].戏剧艺术,1992(1).

[47] 武吉海.湘西土家族毛古斯舞[J].民族论坛,2014(4).

[48] 陈伦旺.土家族地区民间小戏研究[D].中央民族大学,2007.

[49] 阳子.土家"活化石"毛古斯[J].文明,2006(11).

[50] 纪成.毛古斯[J].鄂西大学学报(社会科学版),1989(1).

[51] 罗维庆.共同的舍把日,不同的毛古斯[J].民族论坛,2011(21).

[52] 覃遵奎.我州首届毛古斯文化节暨毛古斯进奥运新闻发布会在长沙举行[N].团结报,2008-07-23(001).

[53] 雪舟.毛古斯[J].写作,1998(10).

[54] 曾维秀."毛古斯"走进北京奥运会的文化思考[J].新湘评论,2008(11).

[55] 陈廷亮,陈奥琳.土家族舞蹈的民俗文化特征[J].三峡大学学报(人文社会科学版),2011(4).

[56] 覃遵奎.北京奥组委领导来永顺考察"毛古斯"[N].团结报,

2008-07-11(001).

[57] 胡敏,熊远帆.湘西毛古斯舞"最扯眼球"[N].团结报,2009-06-03(003).

[58] 覃遵奎.永顺毛古斯奥运表演团启程赴京[N].团结报,2008-07-29(001).

[59] 宋阳.汉字书写对土家族仪式符号的影响[D].中国海洋大学,2013.

[60] 向敬之.跳起毛古斯舞[J].音乐生活,2010(4).

[61] 陈孝荣.水渠·乳名·毛古斯[J].牡丹,2010(8).

[62] 向远.毛古斯跳起来[J].词刊,2012(11).

[63] 周赛君.毛古斯——土家族舞蹈的活化石[J].教育艺术,2005(4).

[64] 陈廷亮.守护民族的精神家园[D].中央民族大学,2009.

[65] 张伟.土家族茅古斯舞的原始崇拜意识与美学意蕴[J].四川体育科学,2011(1).

[66] 李开沛.土家族传统舞蹈文化精神探析[J].西南民族大学学报(人文社会科学版),2011(3).

[67] 佘屿.湘西民族歌舞文化产业化发展研究[D].广西艺术学院,2014.

[68] 谭志国.土家族非物质文化遗产保护与开发研究[D].中南民族大学,2011.

[69] 王海鹰.湘西地区土家族民间音乐艺术探究[D].河北师范大学,2010.

[70] 湖南省民族事务委员会民族研究所.湘西土家族的文学艺术(内部资料)[Z],1982.

[71] 湘西土家族苗族自治州地方志编纂委员会.湘西土家族苗族自治州志丛书·文化志[M].长沙:湖南出版社,1996.

[72] 谢子龙.田野·舞者——谢子龙茅古斯摄影艺术展作品集[M].北京:北京中国文联出版社,2009.

[73] 张伟权.茅谷斯研究:土家族远古生存文化破译[M].武汉:崇文书局,2008.

[74] 张子伟,等.湘西土家族毛古斯舞[M].长沙:湖南师范大学出版社,2011.

<div align="center">(二)</div>

[1] 向大万.土家族摆手舞[J].中国民族,1980(3).

[2] 张世焖.简述土家族歌舞撒尔(日荷)与摆手舞、巴渝舞和楚文化的关系[J].民族艺术,1986(2).

[3] 龚光胜,袁益军.土家族的"摆手舞"[J].民族艺术,1988(2).

[4] 向渊泉.摆手舞探源[J].民族论坛,1988(4).

[5] 杨佳友.土家族摆手节及其乐舞探索[J].民族艺术,1989(4).

[6] 李土敏.土家摆手舞[J].湖南档案,1994(5).

[7] 黄兆雪.摆手舞的社会功能及发展趋势[J].中南民族学院学报(哲学社会科学版),1994(6).

[8] 萧洪恩.摆手舞的源起及文化内涵初论[J].湖北民族学院学报(社会科学版),1996(1).

[9] 阎孝英.土家族摆手舞[J].体育文化导刊,2002(5).

[10] 张艺.湘西土家族歌舞——《摆手》[J].星海音乐学院学报,2002(1).

[11] 黄钰财.土家族"摆手舞"[J].中州今古,2002(6).

[12] 窦为龙.摆手舞:土家文化的奇葩[N].中国民族报,2002-05-24(005).

[13] 张国圣,夏桂廉.轻摆双手出武陵[N].光明日报,2003-09-03.

[14] 巫瑞书.武陵山区"摆手"风习的民俗学价值——土家"摆手"研究之二[J].湖南大学学报(社会科学版),2004(2).

[15] 袁革.土家族摆手舞源考[J].社会科学家,2004(3).

[16] 戴岳.摆手舞与土家族的民族情绪情感[J].民族艺术研究,2004(3).

[17] 马翀炜,郑宇.传统的驻留方式——双凤村摆手堂及摆手舞的人类学考察[J].广西民族研究,2004(4).

[18] 张涛,曹丹.湘、鄂、黔、渝相邻地区土家族"舍巴日"—摆手舞活动研究[J].北京体育大学学报,2005(1).

[19] 袁革.论土家族摆手舞的文化特征及其健身价值[J].重庆社会科学,2005(4).

[20] 巫瑞书.土家"摆手"习俗[J].寻根,2005(2).

[21] 陈廷亮,黄建新.摆手舞非巴渝舞论——土家族民族民间舞蹈文化系列研究之五[J].中南民族大学学报(人文社会科学版),2006(4).

[22] 刘楠楠.试论土家族摆手舞形态流传与发展[D].中央民族大学,2006.

[23] 彭曲.踢踏摆手 蹁跹进退——略探土家族摆手舞蹈的礼俗精神[J].重庆社会科学,2007(3).

[24] 李伟.土家族摆手舞的文化生态与文化传承[J].中南民族大学学报(人文社会科学版),2007(1).

[25] 覃燕萍.土家族摆手舞透析[J].北京舞蹈学院学报,2007(1).

[26] 蒋浩.浅谈巫文化对湘西土家族舞蹈的影响[J].北京舞蹈学院学报,2007(3).

[27] 刘彦,袁革.土家族摆手舞的综合保护与开发[J].湖南社会科学,2007(6).

[28] 金娟."摆手"千年话土家[J].中华文化画报,2007(3).

[29] 兰珊,榭子.摆手堂情思[J].大众文艺(理论),2008(11).

[30] 谭涛.酉阳土家族摆手舞的现状及传承对策研究[D].西南大学,2008.

[31] 陈东.湘西土家摆手歌舞溯源[J].吉首大学学报(社会科学版),2009(3).

[32] 王龚雪.土家族摆手舞的动态形象特征及文化内涵[J].民族艺术研究,2009(6).

[33] 谭建斌.论土家族摆手舞形态特征[J].北京舞蹈学院学报,2009(4).

[34] 袁华亭.土家族摆手生活化思考[J].贵州民族研究,2010(1).

[35] 李开沛.土家族传统舞蹈文化精神探析[J].西南民族大学学报(人文社会科学版),2011(3).

[36] 覃琛.武陵山区土家族摆手舞的文化变迁与争论[J].民族艺术研究,2011(2).

[37] 向丽.土家族摆手舞研究述评[J].南京艺术学院学报(音乐与表演版),2011(3).

[38] 刘冰清,彭林绪.土家族摆手的地域性差异[J].中南民族大学学报(人文社会科学版),2011(6).

[39] 柳雅青.论土家族摆手舞的舞蹈形态特征[J].北京舞蹈学院学报,2011(4).

[40] 杨明聪.一片缠绵摆手歌[N].光明日报,2011-03-23(014).

[41] 赵翔宇.从娱神到娱人:土家族摆手舞的功能变迁研究[J].民族艺术研究,2012(4).

[42] 杨亭.土家族摆手舞:文化焦点与审美表现[J].艺术百家,

2012(6).

[43] 张远满.从土家族摆手舞看舞蹈民俗学的身体性[J].北京舞蹈学院学报,2012(4).

[44] 付静.土家族摆手舞文化的传承与保护[D].湖北民族学院,2012.

[45] 舒达.论土家族摆手舞打击乐:锣鼓音乐[J].艺术百家,2013(1).

[46] 周黔玲.从土家族摆手舞仪式看古代"武舞"的民间遗存[J].北京舞蹈学院学报,2013(3).

[47] 廖军华,张建荣.来凤原生态摆手舞价值取向与核心竞争力培育[J].贵州民族大学学报(哲学社会科学版),2014(1).

[48] 赵翔宇.传统的发明与文化的重建——土家族摆手舞传承研究[J].贵州民族研究,2014(4).

[49] 赵翔宇,张洁.祖先崇拜:土家族摆手堂的宗教人类学研究[J].北方民族大学学报(哲学社会科学版),2014(5).

[50] 万建中.源自生命的律动与抒发:西部民族舞蹈的本质属性[J].民族艺术,2014(4).

[51] 胡显斌,范本祁.巫、武、舞:摆手舞文化构成的三个维面[J].北京舞蹈学院学报,2014(5).

[52] 牟容霞.摆手舞的传播困境探析[D].西南大学,2014.

[53] 吴昌群.湘西土家族摆手舞体育审美的阐释[D].湖南大学,2014.

[54] 王竞.湘西土家族摆手舞的活态传承研究[D].湖南师范大学,2014.

[55] 施曼莉.土家族摆手舞的功能与传承路径研究[J].贵州民族研究,2015(2).

[56] 夏日新.从中国古代的丰收祭看土家族摆手节的起源[J].

湖北社会科学,2015(4).

[57] 杨昌鑫.土家族风俗志[M].北京:中央民族学院出版社,1989.

[58]《土家族简史》编写组,《土家族简史》修订本编写组.土家族简史[M].北京:民族出版社,2009.

[59] 段超.土家族文化史[M].北京:民族出版社,2000.

[60] 彭英明.土家族文化通志新编[M].北京:民族出版社,2001.

[61] 向柏松.土家族民间信仰与文化[M].北京:民族出版社,2001.

[62] 杨宏婧.土家族[M].长春:吉林出版集团有限责任公司,2010.

[63] 曹毅.土家族民间文化散论[M].北京:中央民族大学出版社,2002.

[64] 严天华.土家族文化大观[M].贵阳:贵州民族出版社,2011.

[65] 彭官章.土家族文化[M].长春:吉林教育出版社,1991.

[66] 田荆贵.中国土家族习俗[M].北京:中国文史出版社,1991.

[67] 胡炳章.土家族文化精神[M].北京:民族出版社,1999.

[68] 刘刈,陈伦旺.土家族传统艺术探微[M].南宁:广西民族出版社,2006.

[69] 彭继宽.土家族传统文化小百科[M].长沙:岳麓书社,2007.

[70] 莫伊塞耶夫,等.论民间舞蹈[M].北京:艺术出版社,1956.

# 后 记

　　毛古斯舞是国家级首批非物质文化遗产保护项目,主要流行在湖南湘西龙山、保靖、古丈、永顺等地土家族聚居区。毛古斯舞曾被中外专家认定为中国民族舞蹈的最远源头,产生于原始土家先民的祭祀仪式活动。这种古老的舞蹈艺术形式,历经数年传承,至今仍在土家村寨的年节、祭祀等民俗活动中活跃着,成为土家文化的符号和象征。

　　作为在高校从事舞蹈教学与研究的工作者,我怀着对土家族毛古斯舞深厚的敬畏,开始着手撰著《非遗保护与湘西土家族毛古斯舞研究》。本书共分七个章节。第一章,自然生态与文史景观。主要阐述湘西土家族毛古斯舞的地域特征和文化环境。第二章,研究综述与历史脉络。在广泛搜集、阅读、整理相关文献和学界研究成果的基础上,历时态地梳理了毛古斯舞的发生、发展。第三章,本体内容与表演特色。从舞蹈属性、动作形态、音乐伴奏等层面分析毛古斯舞的本体构成;并从表演场合、人物角色、服饰装束、表演习俗以及使用道具等方面解读其特征。第四章,传承人与传承剧目。简述了毛古斯舞的代表性传承人及其贡献,并列举了毛古斯舞的8个传统剧目。第五章,文化意蕴与价值呈现。阐释了毛古斯舞的文化表征和主要价值。第六章,湘西土家族毛古斯舞与摆手舞的比较研究。从文化构成、演出场域、使用音乐、动作形态等方面,提炼这两种土家族民间舞蹈的异同点,以突显各自的价值魅力。第七章,活态现状与发展对策。总结毛古斯舞的演

出、保护与传承现状，分析毛古斯舞当代发展遇到的瓶颈，最后有针对性地提出解决对策。

《非遗保护与湘西土家族毛古斯舞研究》是湖南师范大学非物质文化遗产保护与开发中心推出的"非物质文化遗产保护丛书"系列成果之一。书稿的写作，得到了湖南师范大学非物质文化遗产研究与开发中心领导黎大志教授、杨和平教授、朱咏北教授、吴春福教授等的鼓励和支持，在此，向你们表示真挚的谢意。

书稿的完成，要感谢独坡乡文化站田昌华站长，以及接受我们采访的每一位毛古斯舞传承人和民间艺人，为我提供了许多宝贵的资料。也要感谢诸多毛古斯舞爱好者、研究专家和学者，你们为毛古斯舞的保护、传承工作做出了自己的贡献。我大量查阅并引用了你们提供的许多难能可贵的图片、书谱和文字资料。本书是站在你们的肩膀上完成的。借此向所有支持我的领导、专家、前辈学人、毛古斯舞传人以及家人、朋友们致以最崇高的敬意。

我深知，对于毛古斯舞的保护、传承与发展这一浩瀚的系统工程来说，该书只能算是一个引子。诚愿有更多人士与我们一道，努力投身到这项工程中来，共同谱写出湘西土家族毛古斯舞的绚丽篇章。

<p style="text-align:right">王　颖<br>2015.9</p>